臧翔翔 编著

陶笛自学

一月通

全国百佳图书出版单位

化学工业出版社

·北京·

图书在版编目（CIP）数据

陶笛自学一月通/臧翔翔编著． —北京：化学工业出
版社，2021.3（2023.10重印）
ISBN 978-7-122-38262-7

Ⅰ．①陶⋯　Ⅱ．①臧⋯　Ⅲ．①民族管乐器-吹奏
法-中国　Ⅳ．①J632.19

中国版本图书馆CIP数据核字（2020）第257723号

责任编辑：李　辉　彭诗如　　　　　　　　封面设计：普闻文化
责任校对：王　静

出版发行：化学工业出版社（北京市东城区青年湖南街13号　邮政编码100011）
印　　装：北京天宇星印刷厂
880mm×1230mm　1/16　印张11　字数342千字　2023年10月北京第1版第3次印刷

购书咨询：010-64518888　　　　　　售后服务：010-64518899
网　　　址：http://www.cip.com.cn
凡购买本书，如有缺损质量问题，本社销售中心负责调换。

定　　价：39.80元

目录
Contents

目录

下篇　乐曲精选

附录　认识简谱

上篇

陶笛演奏教程

第一天　认识十二孔陶笛

一、认识陶笛

（一）陶笛概述

陶笛（Ocarina）在世界各地有不同的名称，如土笛、洋埙等。陶笛因价格便宜、简单易学、音色优美、便于携带等优点，在全世界范围广为流传，受到世界各国人民的喜爱，各个国家均有不同特色的陶笛。陶笛是用陶土烧制而成的一种吹管乐器，从出土的古乐器"埙"的形制上看，我国流行的陶笛与埙有着一定的继承关系。

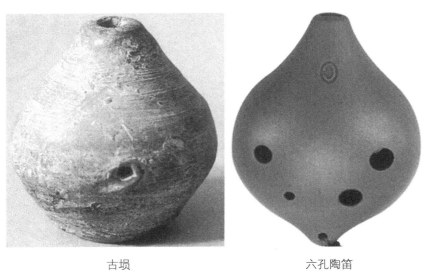

古埙　　　　　　　　　　　　　　　六孔陶笛

埙与陶笛的吹奏原理有本质上的区别，与现代陶笛发音原理与结构相似的古乐器称为"呜嘟"，距今已有三千年左右的历史。

（二）陶笛种类

陶笛分为单管陶笛和复管陶笛，常用的为单管陶笛，单管陶笛中使用较多的为六孔陶笛和十二孔陶笛，其中十二孔陶笛使用最为广泛。单管陶笛音域比复管陶笛窄，复管陶笛拓宽了陶笛的音域。在演奏超过单管陶笛音域的乐曲时需要换不同调的陶笛，而复管陶笛则不需要。

复管陶笛包含了双管陶笛、三管陶笛和四管陶笛。复管陶笛是在单管陶笛的基础上增加了一个附管或更多的附管构成，主体部分称为主管，附加的部分称为附管。复管陶笛一般有十八孔、二十四孔和三十二孔三种规格。

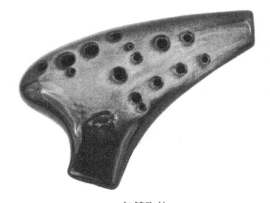

六孔陶笛　　　　　　　　　　　　　　复管陶笛

按音域分，陶笛可以分为高音陶笛、中音陶笛与低音陶笛。

高音陶笛的表示符号为S（标注于笛身之上），高音陶笛有C调陶笛、F调陶笛、G调陶笛，分别为SC、SF、SG。也有的陶笛标注为C调（1C）、F调（3F）、G调（2G）。

中音陶笛的表示符号为A（标注于笛身之上），中音陶笛有C调陶笛、F调陶笛、G调陶笛，分别为AC、AF、AG。也有的陶笛标注为C调（4C）、F调（6F）、G调（5G）。

低音陶笛的表示符号为B（标注于笛身之上），低音陶笛通常为C调陶笛，也就是BC。也有的陶笛标注为C调（7C）。

不同种类的陶笛音域不同，按孔数量也有所不同。根据按孔数量可将陶笛分为四孔陶笛、五孔陶笛、六孔陶笛、七孔陶笛、八孔陶笛、九孔陶笛、十孔陶笛、十一孔陶笛、十二孔陶笛等。

二、十二孔陶笛介绍与选购

（一）十二孔陶笛介绍

十二孔陶笛比六孔陶笛的指法简单，建议初学者可以直接使用十二孔陶笛。十二孔陶笛有12个音孔，最多能吹出13个音，使用的是顺指法。

十二孔陶笛由六个部分组成：笛头、笛尾、吹嘴、按指孔、穿绳孔、调式标记。

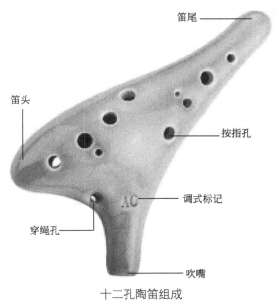

笛头　　　　笛尾　　　　按指孔　　　　调式标记　　　　穿绳孔　　　　吹嘴

十二孔陶笛组成

（二）十二孔陶笛的选购

十二孔陶笛的低音圆润柔和，高音明亮且不容易吹破音，根据质量不同，陶笛的性能也有所不同，根据价位的不同，陶笛音色的质量也有所差异。但是中等价位不同品牌的陶笛音色差别不大，在选择陶笛时无需纠结。专业演奏级别的陶笛，价位高，音色相对较好。市面上还有一种塑料材质的陶笛，这种陶笛音色与音准都有所欠缺，建议购买者还是选择传统陶瓷材质的陶笛较为合适。初学者一般建议选购十二孔中音陶笛，即AC调的陶笛。

三、十二孔陶笛演奏准备

（一）演奏姿势

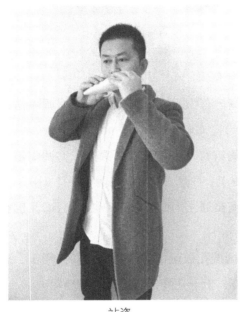 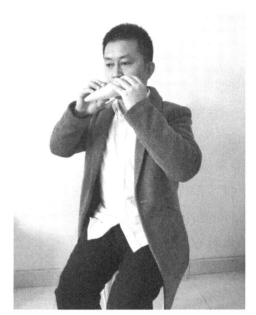

站姿　　　　　　　　　　　　　　　　　　　　坐姿

（二）陶笛持法

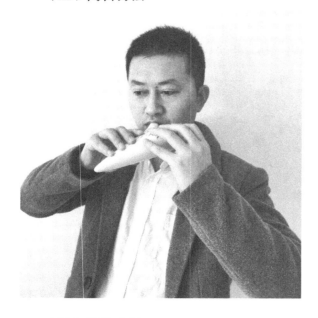 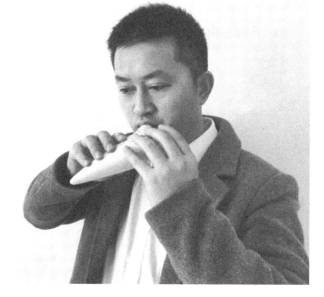

（三）按孔方法

陶笛的按孔方法是将手指的指腹部位按住陶笛的音孔，按孔时要注意用手指去感受是否将按孔按

实，如果按孔按不实会产生音准问题。按孔时手指要放松，不可僵硬或者用力按住音孔，这样会导致手指不灵活而无法流畅演奏乐曲。

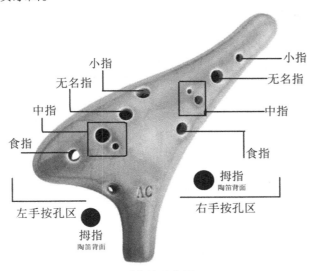

手指按孔分配

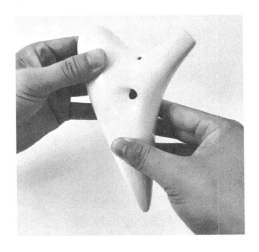

四、十二孔陶笛常用演奏符号

音乐中的各种演奏符号对陶笛演奏起到装饰、润饰作用，是演奏出优美音乐的重要因素之一，下面列出了陶笛演奏中常遇到的演奏符号。

符号	名称	记谱	演奏要领
サ	散板	サ 1̲2̲ 3̲4̲ 5̲i̲ 2̲3̲ \|	旋律演奏自由，根据自己对音乐的理解进行自由演奏
—	保持音	5̄	演奏时值要足
∿	上波音	∿ 5	向音的上方二度演奏一个音 5 6 5
∾	下波音	∾ 1	向音的下方二度演奏一个音 1 7̣ 1
tr	颤音	tr 1	1̲2̲1̲2̲1̲2̲1̲2̲
才	打音	才 2	极快的下倚音演奏为 ¹₂

005

符号	名称	记谱	演奏要领
ㄋ	叠音	ㄋ 2	极快的上倚音，从3叠向2
∨	换气	1 ∨ 2	两个音之间吸气
～	回音	～ 2	2 3 2 1 2
⌒	连音线	5 6 5	一口气演奏完连音线下的所有音
T	单吐音	T 1	舌头做"吐"的动作产生断奏的效果
TK	双吐	TK 1	舌头做"吐库"的动作产生断奏的效果
T K T / T T K	三吐	T K T T T K 1 2 3 / 1 2 3	舌头做"吐库吐"或"吐吐库"的动作产生断奏的效果
1⌒1	延音线	1 ⌒ 1	两个相同的音用连线连接起来，后一音的时值增加在前一音上
35	倚音	35 2	快速的演奏 3 5 2·
>	重音	> 1	强有力地演奏
⌒	自由延长	⌒ 1	根据音乐的需要延长音乐的时值，一般延长1拍
‖: 、:‖ 、:‖:	反复记号	‖:1 1 1 1:‖ 1 1 1 1:‖:	反复记号中的旋律再次演奏一次
♪	上滑音	1↗	从一个音迅速向该音的上方音滑动
↘	下滑音	2↘	从一个音迅速向该音的下方音滑动
⊕……	花舌	⊕……… \|1 — — —\|	吹奏的同时舌尖快速上下颤动
○～～	虚指颤音	○～～ \|1 — — —\|	吹奏长音时没有按住音孔的手指微微颤动以带动气流，从而产生揉弦的效果

陶笛自学一月通

第二天　指法练习

一、C调指法

C调指法也称"C指法"或"筒音作do"指法。C调指法是陶笛入门最基础的指法，将所有音孔按下，其中最小的两个音孔松开，吹奏出do音。C调指法使用顺指法，即从右手到左手按照顺序依次松开手指即可吹奏出C调音阶。

注：表中●按住音孔；○松开音孔。

6̣	7̣	1
2	3	4
5	6	7

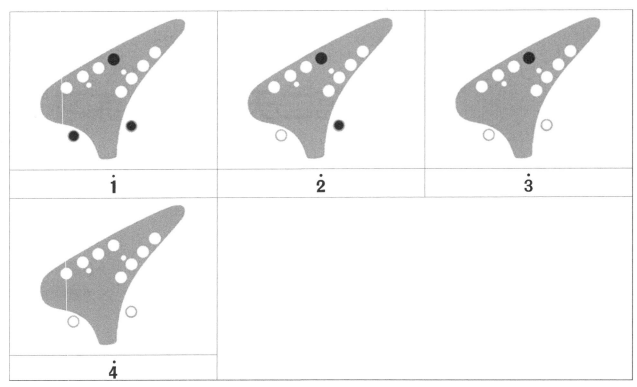

二、C调指法音阶练习

（一）中音区练习

吹奏中音区注意气息要缓，用气不可过于用力，控制住气息。

练习1

$1 = C$ $\dfrac{2}{4}$

| 4 | – | 3 | – | 2 | – | 1 | – ‖ |

音乐小贴士：

在最初的学习中，为了降低学习的难度，本书使用陶笛谱与简谱对照的方式进行练习，来帮助学习者迅速记忆陶笛的指法。

练习2

1 = C $\dfrac{2}{4}$

臧翔翔 曲

| 1 | – | 2 | 3 | 4 | – | 5 | – |

| 6 | – | 6 | 6 | 5 | – | 5 | – |

| 6 | – | 6 | 6 | 5 | – | 5 | – |

| 3 | – | 2 | 2 | 1 | – | 1 | – ‖ |

练习3

1 = C $\dfrac{2}{4}$

臧翔翔 曲

1　　　2　｜3　　　4　｜5　　　6　｜7　　　i　｜

7　　　6　｜5　　　–　｜7　　　6　｜5　　　–　｜

i　　　7　｜6　　　5　｜4　　　3　｜2　　　1　｜

3　　　2　｜1　　　–　｜3　　　2　｜1　　　–　‖

（二）高音区练习

十二孔陶笛高音区的自然音阶有四个音，分别是小字二组的1（do）~4（fa）。高音区吹奏的气息要急，气息太弱容易导致音不准或声音小的问题。

高音区练习稍微有些难度，4（fa）音要将所有的音孔松开，注意握住陶笛。

练习4

1 = C $\dfrac{2}{4}$

臧翔翔 曲

$\dot{1}$　　　–　｜$\dot{2}$　　　–　｜$\dot{3}$　　　–　｜$\dot{3}$　　　–　｜

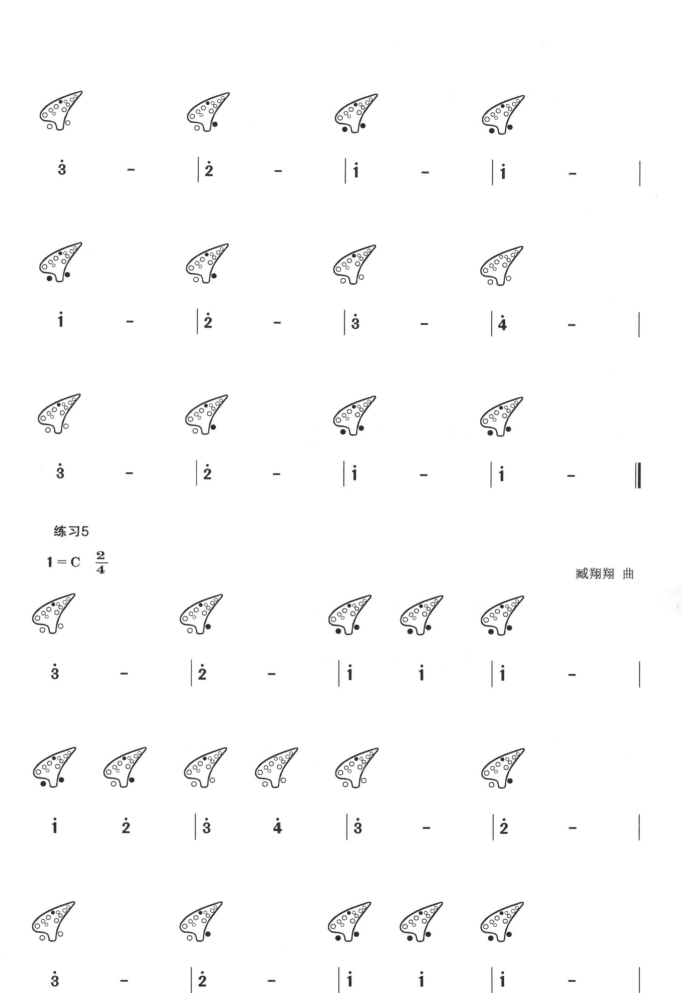

練習5

1 = C $\frac{2}{4}$

臧翔翔 曲

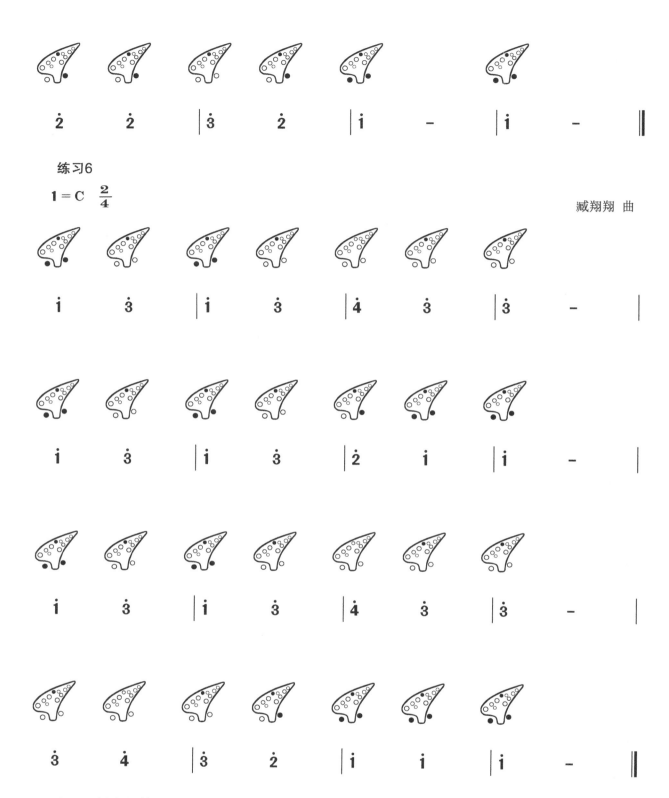

（三）低音区练习

低音区有两个音：**6**（la）、**7**（si）。吹奏低音时气息要轻，要稳，吹奏气息过急容易产生音准问题。

练习7

1 = C 2/4

臧翔翔 曲

6̣ - | 6̣ - | 6̣ - | 6̣ - |

7̣ - | 7̣ - | 7̣ - | 7̣ - |

1 - | 7̣ - | 6̣ - | 7̣ - |

6̣ - | 6̣ - | 6̣ - | 6̣ - ‖

练习8

1 = C 2/4

臧翔翔 曲

6̣ 7̣ | 1 - | 1 7̣ | 6̣ - |

6̣ 7̣ | 1 1 | 1 7̣ | 6̣ - |

第二天 指法练习

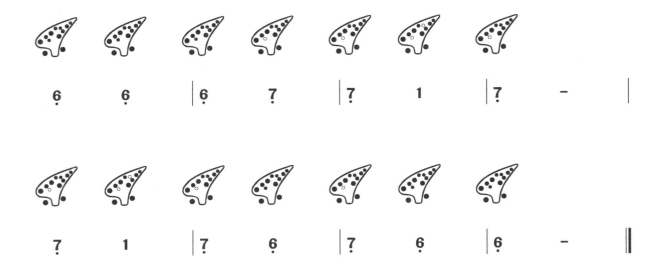

| | 6̣ | 6̣ | 6̣ | 7̣ | 7̣ | 1 | 7̣ | — | |

| 7̣ | 1 | 7̣ | 6̣ | 7̣ | 6̣ | 6̣ | — | |

三、C调指法旋律练习

旋律练习是将按顺序吹奏的音阶中的音打乱，各个音可能不再按照顺序出现，从而检验对音阶掌握的熟练程度。通过旋律的练习可以为接下来的乐曲吹奏奠定基础。

练习时要慢速吹奏，熟练以后逐渐加快速度。

练习9

练习曲

$1 = C$ $\frac{2}{4}$

臧翔翔 曲

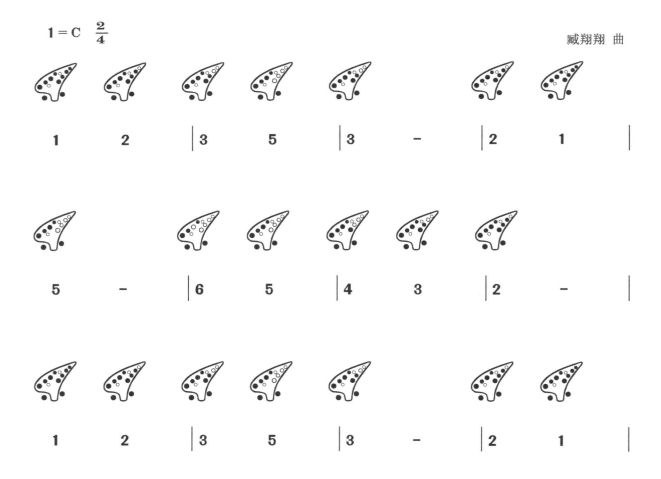

| 1 | 2 | 3 | 5 | 3 | — | 2 | 1 | |

| 5 | — | 6 | 5 | 4 | 3 | 2 | — | |

| 1 | 2 | 3 | 5 | 3 | — | 2 | 1 | |

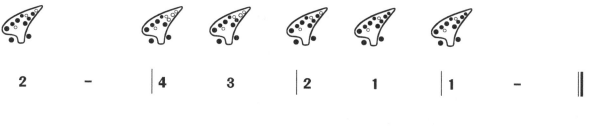

2 – | 4 3 | 2 1 | 1 – ‖

练习10

练习曲

1 = C 2/4

臧翔翔 曲

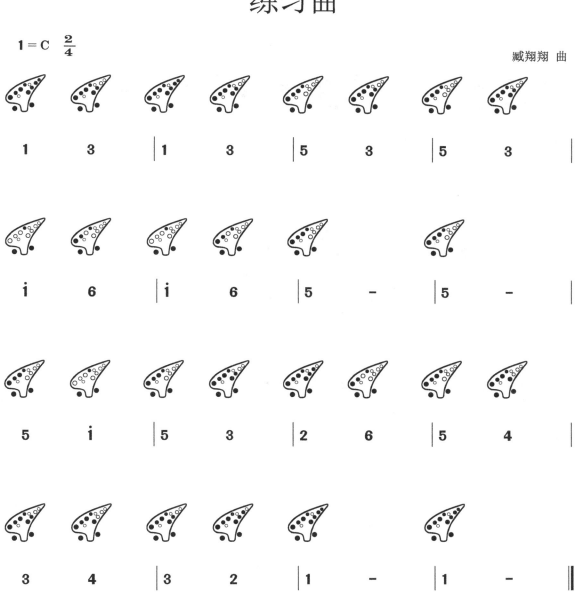

1 3 | 1 3 | 5 3 | 5 3 |

i̇ 6 | i̇ 6 | 5 – | 5 – |

5 i̇ | 5 3 | 2 6 | 5 4 |

3 4 | 3 2 | 1 – | 1 – ‖

第二天　指法练习

练习曲

1 = C $\frac{3}{4}$

<div align="right">臧翔翔 曲</div>

| 1 | 3 | 3 | 5 | 3 | 3 | i | 5 | 5 | 5 | - | - |

| 2̇ | i | 5 | i | 5 | 3 | 4 | 2 | 7̣ | 1 | - | - |

| 1 | 3 | 3 | 5 | 3 | 3 | i | 5 | 5 | 6 | - | - |

| 5 | 6 | 6 | 6 | 5 | 5 | 4 | 3 | 2 | 1 | - | - |

练习小贴士：

　　练习三拍子乐曲时要注意节奏的特点，三拍子具有舞蹈性，要体现强弱弱的节奏关系，基础乐理知识可参阅本书附录部分。吹奏7（si）音时注意手指同时按住两个音孔的速度，注意不要漏气。

练习曲

1 = C　$\frac{2}{4}$

臧翔翔　曲

| 5 | 3 | | 2 | 3 | | 5 | 5 | | 5 | - | |

| 6 | 7 | | i | 6 | | 5 | - | | 5 | - | |

| 5 | i | | 5 | 3 | | 2 | 6 | | 5 | 3 |

| 6̣ | 3 | | 2 | 2 | | 1 | - | | 1 | - | |

| 5 | i | | 5 | 3 | | 2 | 6 | | 5 | 3 | |

| 5 | 5 | | 6 | 7 | | i | - | | i | - | |

练习小贴士：

在一天的时间当中，若无法完成所有的乐曲，可以重点选择每一个部分中的几首乐曲进行练习，直至熟练。若很快将一天中的所有乐曲学会，可以继续巩固练习，练得越是熟练，对于日后的学习帮助就越大。

第三天　简单的乐曲练习

　　今天的主要练习任务是在前一天指法练习的基础上完成简单的儿童歌曲练习，儿童歌曲的特点是节奏简单，音程跨度较小，旋律优美，易于掌握与记忆。在今天的练习中需要注意旋律的表现，呼吸控制均匀。

一、四分音符节奏练习

练习1

欢乐颂

席　勒 词
贝多芬 曲

1 = C　$\frac{4}{4}$

3	3	4	5	5	4	3	2	1	1	2	3	3	2	2	-
欢	乐	女	神	圣	洁	美	丽	灿	烂	光	芒	照	大	地	

3	3	4	5	5	4	3	2	1	1	2	3	2	1	1	-
我	们	怀	着	火	样	热	情	来	到	你	的	圣	殿	里	

练习小贴士：

　　乐曲《欢乐颂》是贝多芬第九交响曲主题的节选，乐曲以四分音符为主，在每一乐句的结尾处出现一个二分音符（X－），在乐曲中演奏两拍。

小星星

1＝C　4/4

德国儿歌

1	1	5	5	6	6	5	-	4	4	3	3	
一	闪	一	闪	亮	晶	晶		满	天	都	是	

2	2	1	-	5	5	4	4	3	3	2	-	
小	星	星		挂	在	天	空	放	光	明		

5	5	4	4	3	3	2	-	1	1	5	5	
好	像	许	多	小	眼	睛		一	闪	一	闪	

6	6	5	-	4	4	3	3	2	2	1	-	
亮	晶	晶		满	天	都	是	小	星	星		

练习小贴士：

乐曲《小星星》的节奏非常简单，以四分音符为主，在每一乐句的结尾处有二分音符（X－），二分音符演奏时注意时值要演奏完两拍。

铃儿响叮当

1 = C 4/4

[美]彼尔彭特 词曲

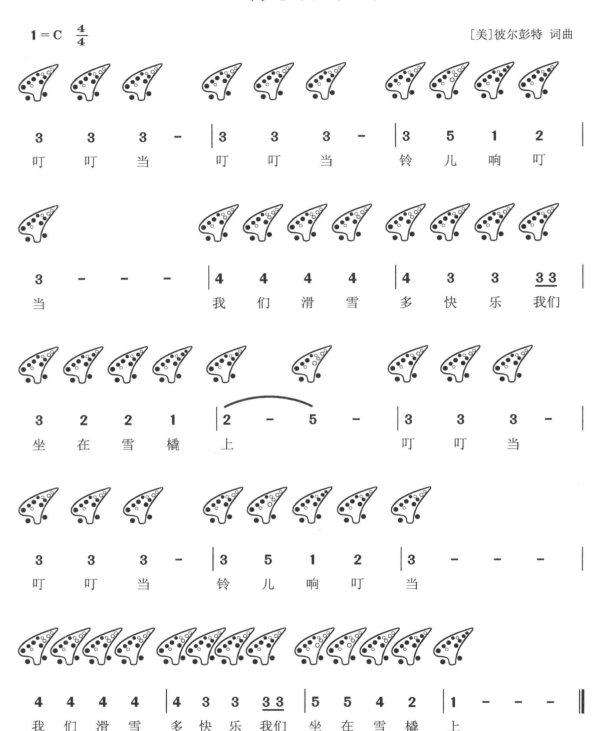

3	3	3	-	3	3	3	-	3	5	1	2
叮	叮	当		叮	叮	当		铃	儿	响	叮

3	-	-	-	4	4	4	4	4	3	3	3 3
当				我	们	滑	雪	多	快	乐	我们

3	2	2	1	2	-	5	-	3	3	3	-
坐	在	雪	橇	上				叮	叮	当	

3	3	3	-	3	5	1	2	3	-	-	-
叮	叮	当		铃	儿	响	叮	当			

4	4	4	4	4	3	3	3 3	5	5	4	2	1	-	-	-
我	们	滑	雪	多	快	乐	我们	坐	在	雪	橇	上			

练习小贴士：

　　乐曲《铃儿响叮当》的节奏以四分音符为主，乐曲中同时出现了二分音符（X－）与全音符（X－－－），全音符在乐曲中演奏四拍时值，练习时注意气息的控制。

二、二分音符节奏练习

　　简谱中的二分音符是在四分音符右侧增加一条"增时线"来表示，如："X－"，以四分音符为一

拍的情况下该音符演奏两拍（详见本书附录乐理知识部分）。

练习4

小猫

1 = C $\frac{4}{4}$

美国儿歌

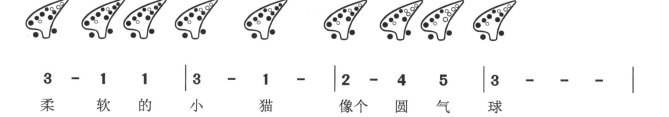

3	-	1	1	3	-	1	-	2	-	4	5	3	-	-	-
柔		软	的	小		猫		像		个	圆	气			球

3	-	1	1	3	-	1	-	2	-	2	-	1	-	-	-
可		爱	的	小		猫		喵		喵		喵			

练习小贴士：

乐曲《小猫》是一首美国儿歌，节奏以二分音符为主，极其简单，表现了小猫的可爱。在练习时注意换气与音符时值的把握，两拍与四拍音符的时值要奏满。

练习5

玛丽有只小羊羔

1 = C $\frac{4}{4}$

美国儿歌

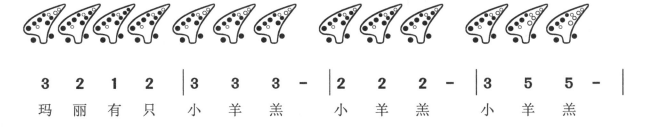

3	2	1	2	3	3	3	-	2	2	2	-	3	5	5	-
玛	丽	有	只	小	羊	羔		小	羊	羔		小	羊	羔	

3	2	1	2	3	3	3	1	2	2	2	3	1	-	-	-
长	着	一	身	洁	白	绒	毛	洁	白	绒		毛			

练习小贴士：

乐曲《玛丽有只小羊羔》是一首美国儿歌，节奏为二分音符与四分音符交叉进行，音符的时值要奏满。乐曲速度为中速，练习时先从慢速开始，熟练后逐渐加快速度。

小蜜蜂

1 = C $\frac{4}{4}$

德国儿歌

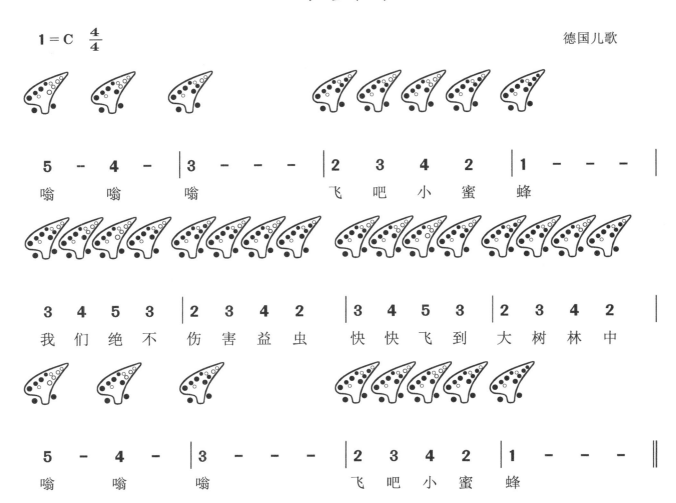

5 — 4 — | 3 — — — | 2 3 4 2 | 1 — — — |

嗡 嗡 嗡 飞 吧 小 蜜 蜂

3 4 5 3 | 2 3 4 2 | 3 4 5 3 | 2 3 4 2 |

我 们 绝 不 伤 害 益 虫 快 快 飞 到 大 树 林 中

5 — 4 — | 3 — — — | 2 3 4 2 | 1 — — — ‖

嗡 嗡 嗡 飞 吧 小 蜜 蜂

三、休止符练习

简谱中的休止符用数字"0"表示，0表示此处不演奏，休止符休止的时值与对应音符时值相同，休止符对于音乐的表现具有重要作用，所谓"此处无声胜有声"的道理（详见本书附录乐理知识部分）。

报春

1 = C $\frac{3}{4}$

德国儿歌

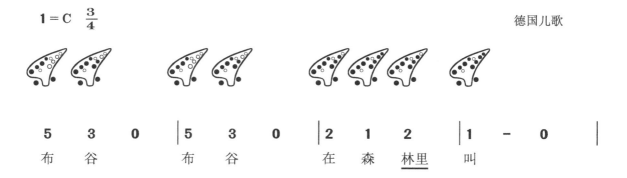

5 3 0 | 5 3 0 | 2 1 2 2 | 1 — 0 |

布 谷 布 谷 在 森 林里 叫

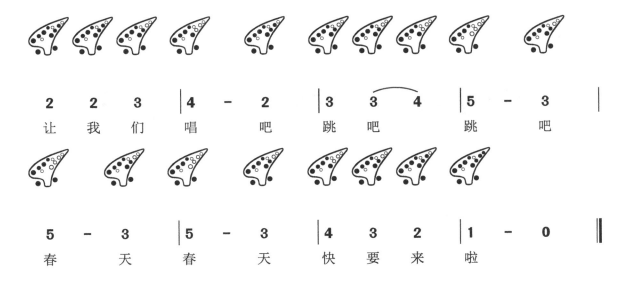

2	2	3	4	-	2	3	3⌒4	5	-	3
让	我	们	唱		吧	跳	吧	跳		吧

5	-	3	5	-	3	4	3	2	1	-	0
春		天	春		天	快	要	来	啦		

练习小贴士：

乐曲《报春》中的"0"为四分休止符，其时值与四分音符相同，在乐曲中为一拍，表示休止一拍的时值。

练习8

在农场里

1 = C 4/4

美国儿歌

1	1 2	3	1	2 0 2 0	2	2 3	4	2	3 0 3 0
猪	儿在	农	场	噜 噜	猪	儿在	农	场	噜 噜

5	5 6	5	3	4	4	6	0	5	5	4	2	1	0	0	0
猪	儿在	农	场	噜	噜	噜		猪	儿	噜	噜	噜			

第四天　不同音区的巩固练习

一、低音区练习

练习1

练习曲

1 = C　$\frac{4}{4}$

臧翔翔　曲

$\dot{6}$ $\dot{6}$ $\dot{6}$ $\dot{7}$ | 1 1 1 $\dot{7}$ | $\dot{6}$ $\dot{6}$ $\dot{6}$ $\dot{7}$ | $\dot{6}$ － － － |

1 1 1 2 | 3 3 3 2 | $\dot{7}$ $\dot{7}$ $\dot{7}$ 1 | $\dot{7}$ － － － |

5 5 5 4 | 3 － － － | $\dot{6}$ $\dot{6}$ $\dot{6}$ $\dot{7}$ | $\dot{6}$ － － － |

$\dot{6}$ $\dot{6}$ $\dot{6}$ $\dot{7}$ | 1 1 1 $\dot{7}$ | $\dot{6}$ $\dot{6}$ $\dot{6}$ $\dot{7}$ | $\dot{6}$ － － － ‖

陶笛自学一月通

歌声与微笑（节选）

1＝C $\frac{4}{4}$

谷建芬 曲

$\dot{6}$　$\dot{6}$　1　2　|　3　－　－　5　|　6　$\dot{6}$　1　2　|　3　－　－　－　|

2　2　2　3　|　5　5　5　6　|　3　－　－　－　|　$\dot{6}$　$\dot{6}$　1　2　|

3　－　－　5　|　6　$\dot{6}$　1　2　|　3　－　－　－　|　2　2　2　3　|

5　5　0　5　|　6　－　－　－　‖

第四天　不同音区的巩固练习

9

二、中音区练习
练习3

练习曲

1 = C $\frac{3}{4}$ 臧翔翔 曲

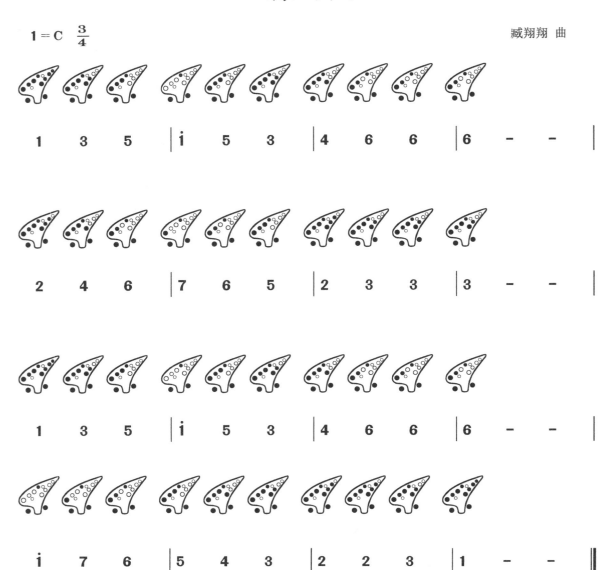

1 3 5 | i 5 3 | 4 6 6 | 6 — — |

2 4 6 | 7 6 5 | 2 3 3 | 3 — — |

1 3 5 | i 5 3 | 4 6 6 | 6 — — |

i 7 6 | 5 4 3 | 2 2 3 | 1 — — ‖

粉刷匠

1 = C $\frac{4}{4}$

波兰儿歌

5	3	5	3	5	3	1	—	2	4	3	2	5	—	—	—

我 是 一 个 粉 刷 匠　粉 刷 本 领 强

5	3	5	3	5	3	1	—	2	4	3	2	1	—	—	—

我 要 把 那 新 房 子　刷 得 很 漂 亮

2	2	4	4	3	2	5	—	2	4	3	2	5	—	—	—

刷 了 房 子 又 刷 墙　刷 子 飞 舞 忙

5	3	5	3	5	3	1	—	2	4	3	2	1	—	—	—

哎 呀 我 的 小 鼻 子　变 呀 变 了 样

第四天　不同音区的巩固练习

三、高音区练习

练习5

歌声与微笑

王 健 词
谷建芬 曲

1 = C 4/4

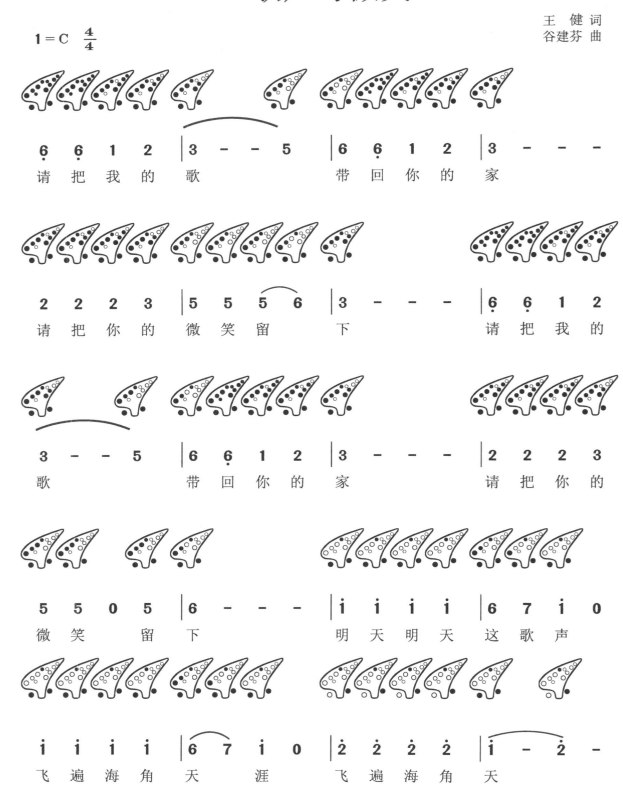

6̣ 6̣ 1 2 ｜3 － － 5 ｜6 6̣ 1 2 ｜3 － － －
请 把 我 的 歌　　　　带 回 你 的 家

2 2 2 3 ｜5 5 5 6 ｜3 － － － ｜6̣ 6̣ 1 2
请 把 你 的 微 笑 留 下　　　请 把 我 的

3 － － 5 ｜6 6̣ 1 2 ｜3 － － － ｜2 2 2 3
歌　　　　带 回 你 的 家　　　请 把 你 的

5 5 0 5 ｜6 － － － ｜i i i i ｜6 7 i 0
微 笑 留 下　　　明 天 明 天 这 歌 声

i i i i ｜6 7 i 0 ｜2̇ 2̇ 2̇ 2̇ ｜i̇ － 2̇ －
飞 遍 海 角 天 涯　　　飞 遍 海 角 天

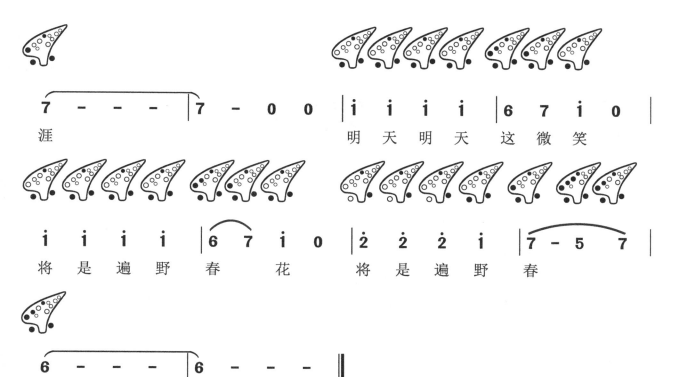

$$7 - - - \mid 7 - 0\ 0 \mid \dot{1}\ \dot{1}\ \dot{1}\ \dot{1} \mid 6\ 7\ \dot{1}\ 0 \mid$$

涯　　　　　　　　　明　天　明　天　这　微　笑

$$\dot{1}\ \dot{1}\ \dot{1}\ \dot{1} \mid 6\ 7\ \dot{1}\ 0 \mid \dot{2}\ \dot{2}\ \dot{2}\ \dot{1} \mid 7 - 5\ 7 \mid$$

将　是　遍　野　春　花　　将　是　遍　野　春

$$6 - - - \mid 6 - - - \parallel$$

花

练习小贴士：

　　乐曲《歌声与微笑》中相邻两个相同的音上方的连线称为"延音线"，表示将连线内音的时值合并演奏（请参阅本书附录音乐理论部分）。

第四天　不同音区的巩固练习

9

第五天　节奏练习

一、八分音符练习

简谱中的八分音符是在音符的下方增加一条"减时线"（**X**），音符时值比四分音符时值减少一半，即两个八分音符的时值等于一个四分音符。在相同速度的情况下，八分音符演奏的速度要快于四分音符，一拍演奏两个八分音符。

练习1

练习曲

1 ＝ C　$\frac{2}{4}$

臧翔翔　曲

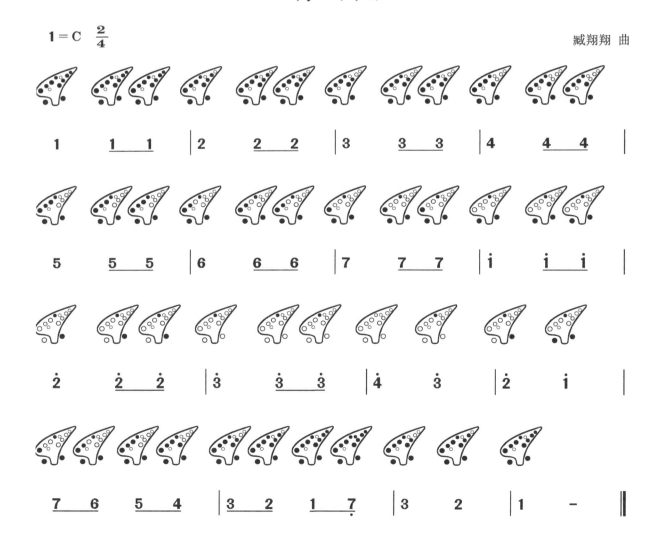

练习小贴士：

　　《练习曲》中简谱下方的横线称为"减时线"，加一条减时线音符为八分音符，在练习曲中时值为半拍，两个八分音符为一拍，故将两个八分音符的减时线连接在一起。

练习2

我的家在日喀则

1 = C 2/4

藏族民歌

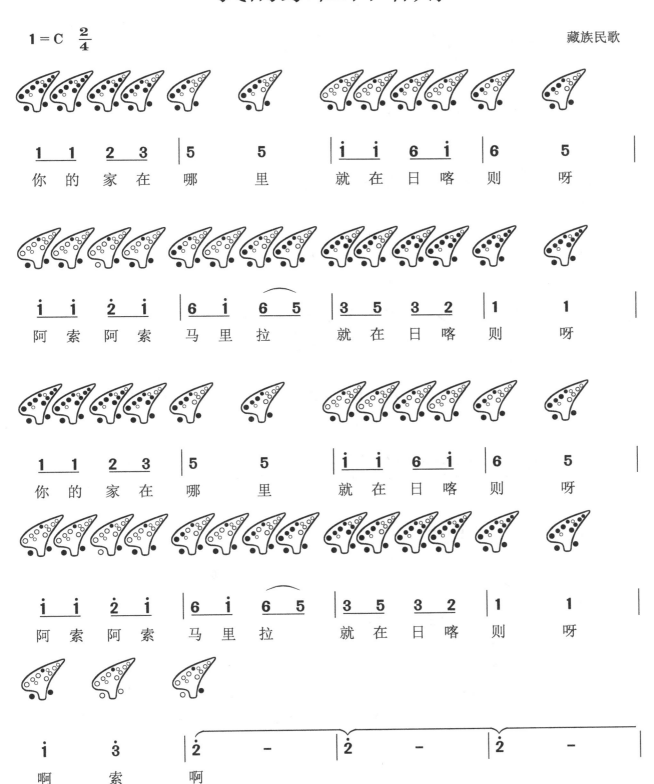

| 1 1 | 2 3 | 5 | 5 | i i | 6 i | 6 | 5 |
你 的 家 在 哪 里 　　　就 在 日 喀 则 呀

i i | 2 i | 6 i | 6 5 | 3 5 | 3 2 | 1 | 1 |
阿 索 阿 索 　马 里 拉 　　　就 在 日 喀 则 呀

1 1 | 2 3 | 5 | 5 | i i | 6 i | 6 | 5 |
你 的 家 在 哪 里 　　　就 在 日 喀 则 呀

i i | 2 i | 6 i | 6 5 | 3 5 | 3 2 | 1 | 1 |
阿 索 阿 索 　马 里 拉 　　　就 在 日 喀 则 呀

i | 3 | 2 — | 2 — | 2 — |
啊 索 啊

$\overset{.}{2}$ 0 | 6 1 6 5 | 1 2 6 1 | 6 1 6 5 |

日 喀 则 是 好 地 方　　冰 糖 葡 萄

3 5 3 2 | 2 5 3 2 | 1 6 1 0 | 2 5 3 2 |

样 样 有 呀　　啊 索 啊 索　　马 里 拉　　啊 索 啊 索

1 6 1 0 | 2 5 3 2 | 1 6 1 0 | 1 1 2 3 |

马 里 拉　　啊 索 啊 索　　马 里 拉　　你 的 家 在

5 5 | 1 1 6 1 | 6 5 | 1 1 2 1 |

哪 里　　就 在 日 喀 则　　呀　　啊 索 啊 索

6 1 6 5 | 3 5 3 2 | 1 1 ‖

马 里 拉　　就 在 日 喀 则　　呀

练习小贴士：

乐曲《我的家在日喀则》第18至21小节音符上方的连线为"延音线"，将延音线下方音的时值合并，演奏七拍（请参阅本书附录音乐理论知识部分）。

二、十六分音符练习

十六分音符是在音符下方加两条减时线（**X**），时值比八分音符减少一半，为$\frac{1}{4}$拍。记谱时一般情况下将两个或四个十六分音符的减时线连接在一起，如 **XX** 为半拍，**XXXX** 为一拍。

练习曲

1 = C 2/4

臧翔翔 曲

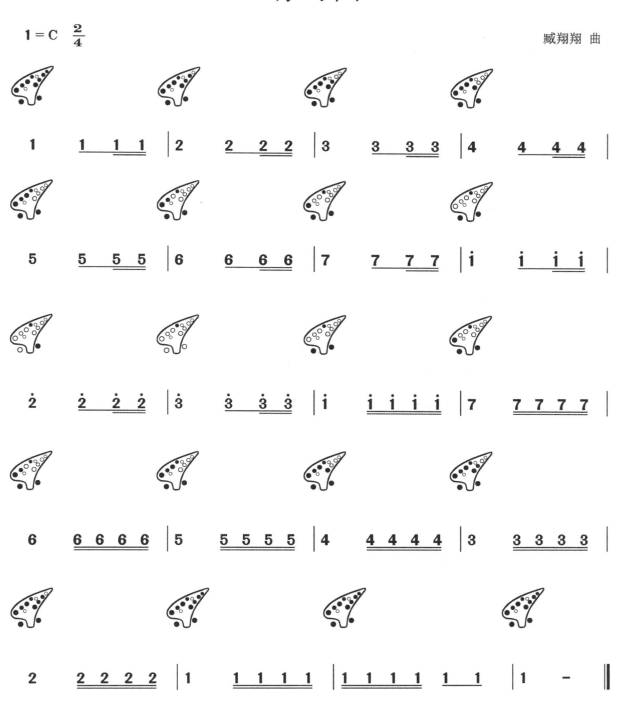

三、附点音符练习

附点是标记在简谱音符右侧的黑色小圆点，起到延长音符时值的作用，表示延长前面音符时值的一半。

有附点的音符读作"附点音符"。如四分音符加附点，读作附点四分音符或者四分附点音符。

在简谱中，全音符与二分音符没有附点，用增时线替代。

附点有两种形式：单附点与复附点。

在音符右侧有一个附点为单附点，音符右侧有两个附点为复附点。

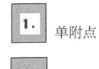 单附点

复附点是附点后面的附点，故第二个附点延长的是前面附点的一半时值。如四分复附点音符的时值为：一个四分音符加一个八分音符加一个十六分音符。

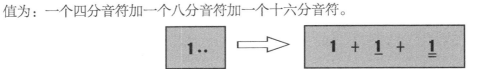

有附点的休止符读作"附点休止符"。将附点标记于休止符的右侧，表示增加休止符休止的时值。如四分附点休止符休止的时值为一个四分休止符加一个八分休止符。

练习曲

1 = C $\frac{4}{4}$

臧翔翔 曲

1. <u>1</u> 1 1 | 2. <u>2</u> 2 2 | 3. <u>3</u> 3 3 | 4. <u>4</u> 4 4 |

5. <u>5</u> 5 5 | 6. <u>6</u> 6 6 | 7. <u>7</u> 7 7 | i. <u>i</u> i i |

2̇. <u>2̇</u> 2̇ 2̇ | 3̇. <u>3̇</u> 3̇ 3̇ | i. <u>i</u> i i <u>i i</u> | i - - - |

3̇. <u>3̇</u> 3̇.<u>3̇</u> <u>3̇3̇</u> | 2̇. <u>2̇</u> 2̇.<u>2̇</u> <u>2̇2̇</u> | i. <u>i</u> i.<u>i</u> <u>i i</u> | 7. <u>7</u> 7.<u>7</u> <u>77</u> |

6. <u>6</u> 6.<u>6</u> <u>66</u> | 5. <u>5</u> 5.<u>5</u> <u>55</u> | 4. <u>4</u> 4.<u>4</u> <u>44</u> | 3. <u>3</u> 3.<u>3</u> <u>33</u> |

2. <u>2</u> 2.<u>2</u> <u>22</u> | 1. <u>1</u> 1.<u>1</u> <u>11</u> | 1. <u>1</u> 1.<u>1</u> | 1 - - - ‖

假如我是小鸟儿

德国童谣

1 = C 3/4

```
1  1  1  1  | 3·  2  1 | 3  3  3  3 | 5·  4  3 |
假 如 我 是 小    鸟   我 要 展 翅 飞    翔
```

```
5  4  3  | 2  -  - | 2·  2  1  7 | 1  2  3 |
飞 到你 身  旁      但   我 不 是 小    鸟
```

```
4·  4  3  2 | 3  4  5 | 5  4  33  2 | 1  -  - ‖
我 也 不 能 飞    翔   只 能 遥望 远  方
```

第六天　综合练习

小红帽

1 = C　$\frac{2}{4}$

巴西儿歌

1 2	3 4	5	3 1	i	6 4	
我	独 自	走	在	郊	外 的	

5 5	3	1 2	3 4	5 3	2 1	
小 路	上	我 把	糕 点	带 给	外 婆	

2	3	2 5	1 2	3 4	
尝	一	尝	我 家	住 在	

5	3 1	i	6 4	5	3	
又	远 又	僻	静 的	地	方	

1 2	3 4	5 3	2 1	2	3	
我 要	当 心	附 近	是 否	有	大	

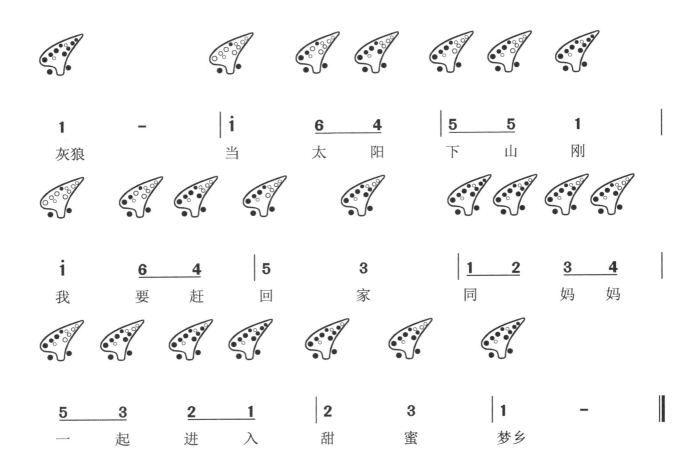

1	—	i	6 4	5 5	1
灰狼		当	太 阳	下 山	刚

i	6 4	5	3	1 2	3 4
我	要 赶	回	家	同 妈	妈

5 3	2 1	2	3	1	—
一 起	进 入	甜	蜜	梦 乡	

多年以前

1 = C 4/4

爱尔兰民歌

1 1 2 3 3 4 | 5 6 5 3 0 | 5 4 3 2 0 |

4 3 2 1 0 | 1 1 2 3 3 4 | 5 6 5 3 0 |

5 4 3 2 3 2 | 1 — — 0 | 5 4 3 2 0 |

4 3 2 1 0 | 5 4 3 2 0 | 4 3 2 1 0 |

1 1 2 3 3 4 | 5 6 5 3 0 | 5 4 3 2 3 2 |

1 — — 0 ‖

第七天　复杂节奏练习

一、切分节奏练习

切分节奏是打乱了正常节奏强弱关系的一种特殊节奏型。切分节奏的特点是中间音的时值比两边音的时值长，且中间音为重音位置（详情请参阅本书附录乐理知识部分）。

练习1

练习曲

1 = C　2/4

臧翔翔　曲

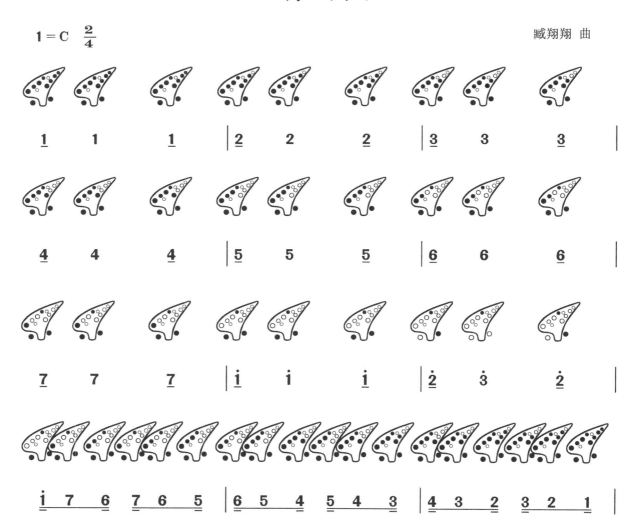

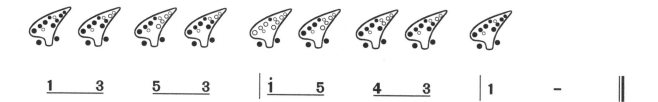

$$\underline{1 \quad 3} \quad \underline{5 \quad 3} \mid \underline{\dot{1} \quad 5} \quad \underline{4 \quad 3} \mid 1 \quad - \quad \|$$

练习小贴士:

《练习曲》中的节奏 X X **X** 为切分节奏,在练习曲中为二拍,**X X X** 切分节奏在练习曲中为一拍。

练习2

牧童

1 = C $\dfrac{2}{4}$

<div align="right">捷克民歌</div>

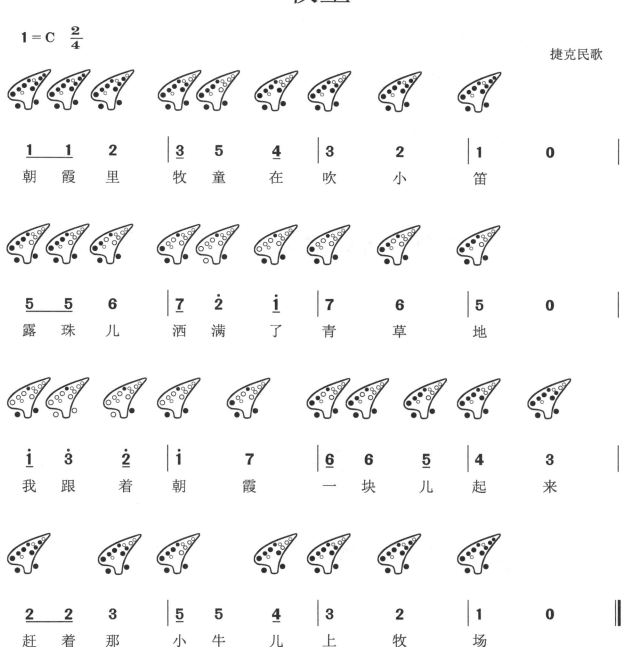

$$\underline{1 \quad 1} \quad 2 \mid \underline{3} \quad 5 \quad \underline{4} \mid 3 \quad 2 \mid 1 \quad 0 \mid$$

朝　霞　里　　牧童　在　吹　小　笛

$$\underline{5 \quad 5} \quad 6 \mid \underline{7} \quad \dot{2} \quad \dot{1} \mid 7 \quad 6 \mid 5 \quad 0 \mid$$

露　珠　儿　　洒满　了　青　草　地

$$\dot{1} \quad \dot{3} \quad \dot{2} \mid \dot{1} \quad 7 \mid \underline{6} \quad 6 \quad \underline{5} \mid 4 \quad 3 \mid$$

我　跟　着　　朝　霞　一　块　儿　起　来

$$\underline{2 \quad 2} \quad 3 \mid \underline{5} \quad 5 \quad \underline{4} \mid 3 \quad 2 \mid 1 \quad 0 \mid\|$$

赶　着　那　　小牛　儿　上　牧　场

练习小贴士:

乐曲《牧童》中的切分节奏 X X **X**,演奏时注意切分节奏的特点,中间四分音符为重音。

二、三连音

节奏的划分按照偶数关系进行，当节奏以非偶数形式出现时就产生了特殊的节奏类型，称为"连音"。有几个音就称为几连音。把时值均分为二部分的音平均分为三部分称为"三连音"。

练习3

练习曲

1 = C　4/4

臧翔翔　曲

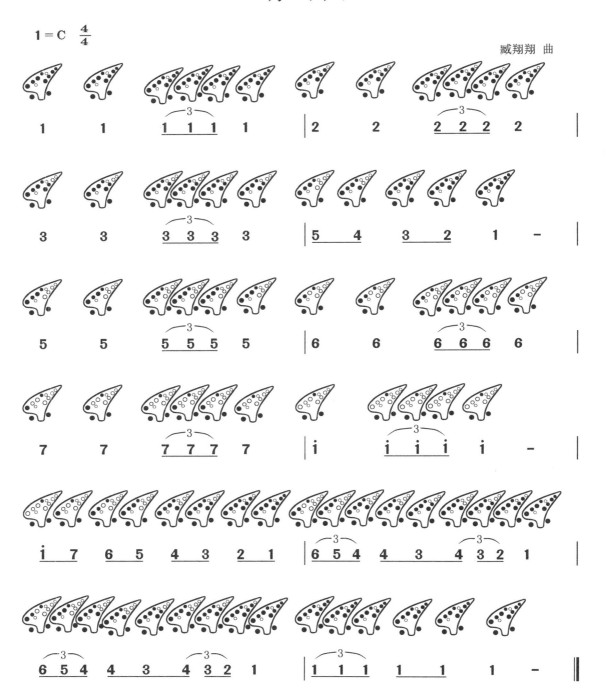

练习小贴士：

练习三连音时要慢速练习，一拍演奏三个音要注意气息的控制，可以运用吐音的方法，即吹的同时发出吐的声音。

陶笛自学一月通

秋恋

1 = C 4/4

<div align="right">臧翔翔 曲</div>

$\dot{1}$ 7 $\dot{1}$ 7 $\dot{1}$ $\dot{3}$ | 7. $\underline{3}$ 5 - | $\underline{6\ 5}$ $\underline{6\ 5}$ 6 $\underline{1\ 2}$ |

3 - - - | $\underline{4\ 4}$ $\underline{3\ 2}$ 6 | $\underline{3\ 4}$ $\underline{3\ 2}$ 1 - |

7 $\dot{1}$ 7 $\dot{1}$ 7 $\underline{3\ 5}$ | 6 - - - :|| $\overset{\frown{3}}{\underline{6\ 7\ \dot{1}}}$ $\dot{2}$ - - |

$\overset{\frown{3}}{\underline{7\ \dot{1}\ \dot{2}}}$ $\overset{2}{\dot{3}}$ - - | $\underline{\dot{3}\ \dot{2}}$ 6 $\underline{\dot{3}\ \dot{2}}$ 6 | $\underline{5\ 3}$ 6 - - |

$\dot{1}$ 7 $\dot{1}$ 7 $\dot{1}$ $\dot{3}$ | 7. $\underline{3}$ 5 - | $\underline{6\ 5}$ $\underline{6\ 5}$ 6 $\underline{1\ 2}$ |

3 - - - | <u>4</u> 4 <u>3</u> 2 6 | <u>3 4</u> <u>3 2</u> 1 - |

7· <u>5</u> 3 <u>7 i</u> | 6 - - - ‖

第八天　综合练习

丰收之歌

1 = C　$\frac{2}{4}$

丹麦民歌

i	5	3	1	3	5	1	3	5
田	野	上	庄	稼	都	已	收	割

i	i	4	6	6	6	3	5	5	5
完	毕	大	麦	小	麦	收	进	仓	库

2	4	3	2	1	0	i	5	3
干	草	堆	成	堆		果	园	里

1	3	5	1	3	5	i	i
甜	美	的	水	果	已	摘	完

045

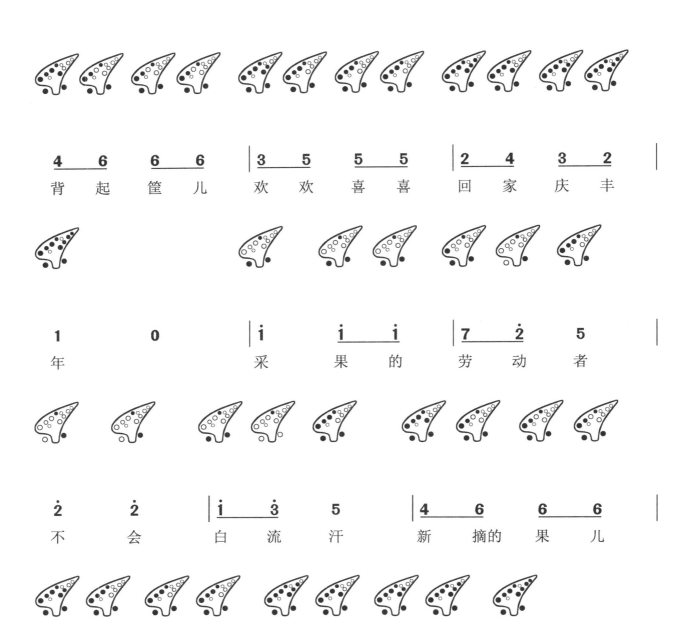

4	6	6	6	3	5	5	5	2	4	3	2	
背	起	筐	儿	欢	欢	喜	喜	回	家	庆	丰	

1		0		$\dot{1}$	$\dot{1}$	$\dot{1}$		7	$\dot{2}$	5		
年				采	果	的		劳	动	者		

$\dot{2}$		$\dot{2}$		$\dot{1}$	$\dot{3}$	5		4	6	6	6	
不		会		白	流	汗		新	摘	的	果	儿

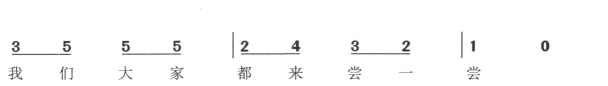

3	5	5	5	2	4	3	2	1	0	
我	们	大	家	都	来	尝	一	尝		

同桌的你

1 = C 6/8

高晓松 词曲

5	5	5	5	3	4	5.	7.	6	6	6	6	4	6
明	天	你	是	否	会	想	起	昨	天	你	写	的	日
老	师	们	都	已	想	不	起	猜	不	出	问	题	的
你	从	前	总	是	很	小	心	问	我	借	半	块	橡
							蓝	日	子	总	过	得	太
						很	去	我	也	将	有	我	的

5.		5.	5	5	5	5	7	6	5	4	4.
记		你	明	天	你	是	否	还	惦	记	记
你		皮	我	也	你	曾	然	翻	相	起	片
慢		妻	你	总	你	无	意	中	说	起	期
			我	也	会	给	她	看	遥	无	片
									相		

4	4	4	4	3	2	1.		1.	i	i	i	i	5	6
曾	经	最	爱	哭	的	你		你	谁	娶	了	多	愁	善
才	想	起	同	桌	的	你		起	谁	遇	到	多	愁	善
喜	欢	跟	我	在	一	西			谁	娶	了	多	愁	善
转	她	就	各	奔	东	你			谁					
给		讲	同											

i	i	3.	2	2	2	2	i	7	6.		6.
感		你	谁	看	了	你	的	日	记		你
感	的	你	谁	安	了	爱	哭	的	你		
感	的	你	谁	安	慰	爱	哭	的			

047

| 7 | 7 | 7 | 7 | 7 | 7 | i | 2. | | 5. | | 7 | 7 | i | 2 | i | 7 |

谁 谁 把 你 的 长 发 盘 　 起 　 谁 给 你 做 的 嫁 风
谁 谁 看 了 我 给 你 写 的 信 　 谁 把 它 丢 在 　
谁 把 你 的 长 发 盘 　 起 　 谁 给 你 做 的 嫁

| i. | | | i. | | i | i | i | i | 5 | 6 | i | | i | 3. | |

衣　　里
衣　　D.S 啦 啦 啦 啦 啦 啦 啦 　 啦 　 啦

| 2 | 2 | 2 | 2 | i | 7 | 6. | | 6. | | 7 | 7 | 7 | 7 | 7 | i |

啦 啦 啦 啦 啦 啦 啦 　　　 啦 啦 啦 啦 啦 啦

| 2. | | 5. | | 7 | 7 | i | 2 | i | 7 | i. | | i. | |

啦 　 啦 　 啦 啦 啦 啦 啦 啦 啦

第九天　连音与延音

一、连音线

不同音符上方的连线称为"连音线"，连音线表示下方的音要演奏得连贯，要一气呵成，中间不可换气也不可间断，要一口气演奏完。

提示：

从第九天开始，本书中使用的乐谱将主要以简谱形式呈现。指法还未熟练的读者可将之前的乐曲反复练习，逐渐脱离陶笛图谱，掌握识简谱演奏的能力。

练习1

练习曲

1 = C 2/4

臧翔翔　曲

```
1  | 1  2 | 3  | 3  4 | 5  | 5  6 | 5  - |

6  | 5  6 | 5  4  3 | 4  | 4  3 | 2  - |

1  | 1  2 | 3  | 3  4 | 5  | 5  6 | 6  - |

i  7  6  5 | 4  3  2  1 | 2  5 | 1  - ‖
```

练习小贴士：

初学者首次脱离陶笛图谱与简谱对照的形式练习，可能会有些不适应。练习时要慢速练习，待熟练以后逐渐加快速度。

练习1《练习曲》中连音线下方的音演奏得要连贯，中间不可换气，连线结束后方可换气。

盼红军

1 = C 2/4

四川民歌

$\widehat{2\ 1}$ $\underline{\widehat{1\ 2}}$ | $\underline{\widehat{3.\ \underline{5}\ 3\ 6}}$ | $\widehat{2\ 1}$ $\underline{\widehat{1\ 2}}$ | $\underline{\widehat{3\ 1}\ \underline{2\ 3}\ 6}$ |

$\underline{\widehat{3\ 5\ 6}\ \dot{1}}$ | 6 $\widehat{5\ 3}$ | $\underline{\widehat{6\ 3}\ \underline{2\ 3}}\ 1$ | $\underline{\widehat{1\ 2\ 3\ 5}}$ |

3 $\widehat{2\ 1}$ | $\underline{\widehat{\dot{6}\ 1}\ \underline{\dot{6}\ 1}}$ | $\dot{6}$ $-$ | 6 $-$ ‖

二、延音线

延音线是连接在音符上方的弧形连线。相邻的两个或者两个以上相同的音，用延音线连接起来，表示这些音演奏为一个音，只需要演奏（唱）第一个音即可，将延音线下方音的时值增加在第一个音上。

1 = C 2/4

延音线 延音线

$1\ \ 2\ \ 3\ \widehat{\ \ }\ 3\ \ 3$ | $5\ 5\ \widehat{\ \ }5\ 5$ $\underline{6\ 5}\ 1$ ‖

练习3

练习曲

1 = C 2/4

臧翔翔 曲

$5\ \ \underline{1\ 2}$ | $\underline{3\ 4}\ \underline{5\ 6}$ | 5 $-$ | 5 $-$ |

$\dot{1}\ \ \underline{6\ 7}$ | $\underline{\dot{1}\ 7}\ \underline{6\ 7}$ | 3 $-$ | 3 $-$ |

$6\ \ \underline{5\ 6}$ | $\underline{4\ 3}\ 2$ | $3\ \ \underline{2\ 3}$ | $\underline{1\ \dot{7}}\ 6$ |

$\underline{\dot{2}\ \dot{1}}\ \underline{7\ 6}$ | $\underline{6\ 5}\ \underline{6\ 7}$ | $\dot{1}$ $-$ | $\dot{1}$ $-$:‖

练习小贴士：

练习3《练习曲》中相邻两个相同的音上方的连线为"延音线"，将延音线下方音的时值合并，不同音上方的连线为"连音线"，连音线下方的音要演奏连贯。

采桑舞

1 = C 2/4

江南民歌

| 6 | 5 | 6 | 5 | 6 | 3 5 | 6 - | ∨ |

手 提 小 篮 去 采 桑

| 5 6 5 6 | 5 | 3 2 | 3 — 3 | — | ∨ |

一 边 走 来 一 边 唱

| 2. 3 | 5 | 6 | 5 | 3 2 | 3 — | ∨ |

一 会 来 到 桑 树 旁

| 2 3 5 6 | 3 | 2 | 1 — 1 | — | ∨ |

我 用 小 手 来 采 桑

牧歌

1 = C 4/4

蒙古族民歌

| 3 5 — 5 5 | 5 6 7 6 - 6 7 | ∨ 3 5 — 5 6 |

蓝 蓝 的 天 空 上 飘 着 那
羊 群 好 像 是 斑 斑 的

| 5 6 5 5 — — | ∨ 5 1 — 1 2 | 3 2. 2 3 2 | ∨

白 云 白 云 的 下 面 盖 着
白 银 撒 在 草 原 上 多 么

| 6̣ 1. 1 2 1 2 3 | 1 — — — | ∨ ‖

雪 白 的 羊 群 人
爱 煞 人

051

第十天　气息与乐句

一、长音

"长音"是指吹奏拍值较长的音，吹奏长音要求一口气吹奏完所有拍值，中间不可换气，不可停顿。长音是气息练习中的重要环节，通过吹奏长音可达到训练气息控制的能力。

练习1

练习曲

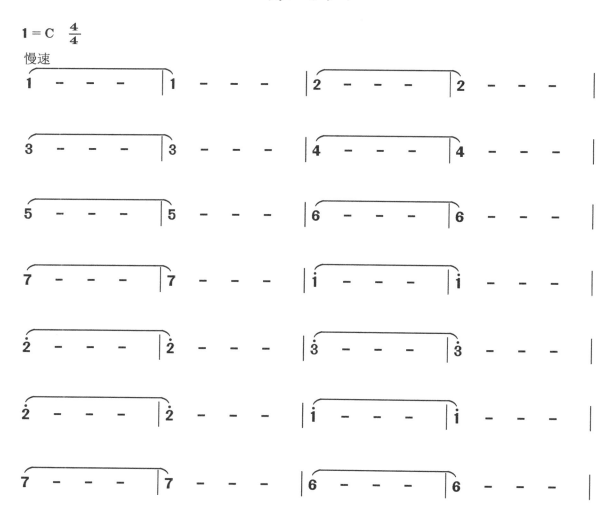

陶笛自学一月通

5 — — — | 5 — — — | 4 — — — | 4 — — — |

3 — — — | 3 — — — | 2 — — — | 2 — — — |

1 — — — | 1 — — — | 1 — — — | 1 — — — ‖

练习小贴士：

吹奏长音时需要注意吸入气息之后要控制住，气息控制于小腹中，切不可将气息存于胸腔中，小腹撑住慢慢呼出气息。吸气要快，呼气要缓（快吸慢呼），保持气息平稳。

练习2

练习曲

1 = C　4/4

慢速　　　　　　　　　　　　　　　　　　　　　　　臧翔翔　曲

5 5 5 5 | 5 — 5 — | 5̇ — — — | 5 — — — |

i̇ i̇ i̇ i̇ | i̇ — i̇ — | i̇ — — — | i̇ — — — |

3̇ 3̇ 3̇ 3̇ | 3̇ — 3̇ — | 3̇ — — — | i̇ — — — |

2̇ 2̇ 2̇ 2̇ | 7 — 7 — | 5 — — — | 5 — — — |

5 5 5 5 | 5 — 5 — | i̇ — — — | i̇ — — — |

i̇ i̇ i̇ i̇ | 3 — 3 — | 5 — — — | 5 — — — |

6 6 6 6 | 6 — 4 — | 4 — — — | 3 — — — |

3 3 3 3 | 5 — 5 — | 1 — — — | 1 — — — ‖

练习小贴士：

吹奏连续相同的音时可以吹奏得跳跃一些，以避免因气息断不干脆而导致音吹得不清晰的问题。

二、乐句

在音乐旋律中，同样有段落与句子之分，在音乐中称为"乐段"与"乐句"。在歌曲中，通常可以通过歌词判断乐句，而在器乐曲中，乐句需要通过研究旋律的特点来判断。一般情况下一个乐句结束处会标有换气记号（Ｖ），或者用连音线表示乐句，连音线将一句旋律连接起来表示该乐句旋律要吹奏得连续不可间断。若旋律中标有换气记号（Ｖ）的，需要在换气记号处换气，没有换气记号处则不可以换气。

练习3

练习曲

1 = C　2/4

慢速

臧翔翔　曲

```
3    3 4 | 3    3 4 | 5    5 | 5  -  V |
1    1 2 | 1    1 2 | 3    3 | 3  -  V |
6    6  | 6    5 6 | 5    4 | 4  -  V |
3    5  | 2    3   | 1    1 | 1  -  V ‖
```

练习小贴士：

练习曲中的"Ｖ"符号为换气记号，表示吹奏时在该处需要换气，未标注换气记号处则不用换气。

春天来了

1 = C $\frac{4}{4}$

德国儿歌

| 1· | 3 5 | i | 6 | i 6 | 5 - | 4· | 5 3 1 |

| 2 2 1 0 | 5 5 4 4 | 3 5 3 2 - |

| 5 5 4 4 | 3 5 3 2 - | 1· 3 5 i |

| 6 i 6 5 - | 4· 5 3 1 | 2 2 1 0 ‖

练习小贴士：

　　乐曲《春天来了》中没有换气记号，连音线下的音符为一个乐句，要吹奏得连贯，连音线中间不用换气。

第十天　气息与乐句

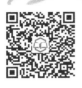

第十一天　变化音练习

一、变化音

在自然音级中，除调式中的升降号以外，有时需要进行临时升或降。此时的升或降作为临时的变音记号，不作为调式音阶看待，称为临时变音记号。临时变化的音在音符左侧添加升记号（#）或降记号（b）。

二、指法表

注：表中●按住音孔；○松开音孔。

三、临时升号

升记号用"#"表示，标注于音符左侧，表示该音音高升高半音。

练习1

练习曲

1 = C $\frac{2}{4}$ 慢速

臧翔翔 曲

6 #5 | 6 - | 3 #2 | 3 - |

1 2 | 3 4 | 5 #4 | 5 - |

i̲ 7 | i̲ - | 7 #6 | 7 - |

2 6 | 5 4 | 3 2 | 1 - ‖

第十一天　变化音练习 ♪ 9

维斯拉河

波兰民歌

1 = C 3/4

慢速

```
6 1    3  3 | 4 3 2  1 7 | 6 1  6  - | 6 1  6  - |
维 斯拉 河 呀  晴 空 映 照 在  河 面 上    河 面 上

6 1  3  3 | 4 3  2  1 7 | 6 1  6  - | 6 1  6  - |
我  带 上 背  包 干 粮  在 身 旁    在 身 旁

3 #5 7  5 | 6 1 3  1 | 7 3 3  -  | 7 3 3  -  |
吹 起 芦 笛  远 处 森 林  也 歌 唱    也 歌 唱

3 #5  7  5 | 6 1 3  1 | 7 1  6  -  | 7 1  6  - ‖
心 爱的 人 儿  听 见 歌 曲  在 悲 叹    在 悲 叹
```

练习小贴士:

乐曲《维斯拉河》中第9小节与第13小节处的升sol（#5）中的升号对第3拍的sol（5）也起作用,第3拍中的sol（5）虽然没有升号,但依然要吹奏为升sol（#5）。升号或降号在一小节内,对其后面相同的音均起作用。

四、临时降号

降记号用"♭"表示，标注于音符左侧，表示该音音高降低半音。

练习3

练习曲

$1 = C$ $\dfrac{2}{4}$ 慢速

臧翔翔 曲

$\dot{1}$　7　｜7　－　｜♭7　－　｜7　－　｜

7　6　｜6　－　｜♭6　－　｜6　－　｜

6　5　｜5　4　｜4　3　｜♭3　－　｜

♮3　2　｜2　1　｜2　3　｜1　－　‖

美妙的时刻将来临（节选）

1＝C　4/4　慢速

莫扎特　曲

0　　0　　i　　i　2 ｜ ♭7　0　7　5　7　3　5 ｜

1.　2　1　0　5　5　5　5　6　6 ｜ ♭7　7　0　2̇　7　7　0　7　i　5 ｜

6　6　0　　0　　0 ｜ i　　6　4　2　2　♭7　i　2̇ ｜

♭7　　0　6　4　4　5 ｜ 4　－　0　　0 ‖

第十二天　综合练习

夏

1 = C　2/4

希腊民歌

5	6	5	3	i̲ i̲ 7̲ 6̲	5	3 ∨
金	色	太	阳	在 天 空 中	照	耀

1	4	3	2	1̲ 2̲ 3̲ 4̲	5	0 ∨
温	暖的	夏	天	来 到	了	

5	6	5	3	i̲ i̲ 7̲ 6̲	5	3 ∨
我	们	光	脚	在 海 滩 上	奔	跑

5	i	7	6	5̲ 5̲ 6̲ 7̲	i	0 ∨ ‖
兴	高	采	烈	尽 情 欢	笑	

小夜曲

1 = C　6/8

[法]马斯涅 曲

061

第十三天　倚音练习

一、倚音

写在主要音前面或者后面的小音符称为"倚音"。倚音演奏的时值记在主要音中（倚音不占主要音的时值）。

短倚音是最常用的倚音。由一个或多个音构成，并记写在主要音符的前面或者后面。短倚音的时值不大于八分音符，一般为十六分音符。

倚音写在主要音前面称为"前倚音"，倚音写在主要音后面称为"后倚音"。由一个音构成的倚音为"单倚音"，多个音构成的倚音为"复倚音"。

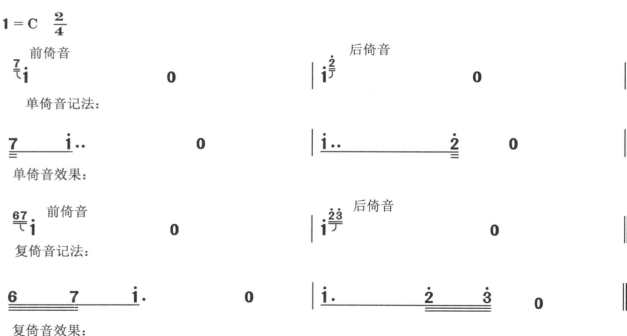

练习1

练习曲

1 = C $\frac{2}{4}$

臧翔翔 曲

| 1 | 2 | $\overset{1}{\underset{\sim}{}}$2 | - | 2 | 3 | $\overset{2}{\underset{\sim}{}}$3 | - |

| 3 | 4 | $\overset{3}{\underset{\sim}{}}$4 | - | 4 | 5 | $\overset{4}{\underset{\sim}{}}$5 | - |

| 5 | 6 | $\overset{5}{\underset{\sim}{}}$6 | - | 6 | 7 | $\overset{6}{\underset{\sim}{}}$7 | - |

| 7 | i | $\overset{7}{\underset{\sim}{}}$i | - | i | - | i | - |

练习2

练习曲

1 = C $\frac{2}{4}$

臧翔翔 曲

| 5 | 3 4 | 5 | 3 1 | $\overset{3}{\underset{\sim}{}}$2 | - | $\overset{2}{\underset{\sim}{}}$1 | - |

| 5 | 3 4 | 5 | 3 1 | $\overset{6}{\underset{\sim}{}}$5 | - | 5 | - |

| 5 | 3 4 | 5 | 3 1 | $\overset{7}{\underset{\sim}{}}$i | - | 6 | - |

| 4 | 4 3 | 2 | 6 5 | 5 | 2 3 | $\overset{2}{\underset{\sim}{}}$1 | - |

练习3

别离我可爱的家乡

1 = C 3/4

匈牙利 民歌

6̇ 6̇ 6 6 6 5 | 5 6 - ∨ | ⌒56̇7 6 5 6 3 2 |

别 离 我 可 爱 的 家 乡 美 好 的 匈 牙 利

2 1 - ∨ | 6 6 5 6 ⌒6 | 3²¹丁 7 1 2 ⌒2 ∨ |

地 方 回 首 眺 望 踟 蹰 彷 徨

3 1 1 2 3 2 | 6̣· 6̣ - ∨ | 6 6 5 6 ⌒6 |

思 潮 澎 湃 热 泪 盈 眶 回 首 眺 望

3²¹丁 7 1 2 ⌒2 ∨ | 3 1 1 2 3 2 | 6̣· 6̣ - ∨ ‖

踟 蹰 彷 徨 思 潮 澎 湃 热 泪 盈 眶

再见青春

1 = C 4/4

<div align="right">汪 峰 曲</div>

第十四天　颤音练习

一、颤音

由主要音与其上方二度的音快速而均匀交替形成的效果称为颤音。

颤音用"tr"标记于音符的上方。

$$1 = C \quad \frac{2}{4} \quad \textit{tr}$$

演奏效果：

$$\dot{1}\ \dot{2}\ \dot{1}\ \dot{2}\ \dot{1}\ \dot{2}\ \dot{1}\ \dot{2} \quad \dot{1}\ \dot{2}\ \dot{1}\ \dot{2}\ \dot{1}\ \dot{2}\ \dot{1}\ \dot{2}\ \dot{1}$$

在颤音上方加升号，表示主要音上方的音升高半音。

$$1 = C \quad \frac{2}{4} \quad \overset{\sharp}{\textit{tr}}$$

演奏效果：

$$\dot{1}\ {}^{\sharp}\dot{2}\ \dot{1}\ \dot{2}\ \dot{1}\ \dot{2}\ \dot{1}\ \dot{2} \quad \dot{1}\ \dot{2}\ \dot{1}\ \dot{2}\ \dot{1}\ \dot{2}\ \dot{1}\ \dot{2}\ \dot{1}$$

在颤音上方加降号，表示主要音上方的音降低半音。

$$1 = C \quad \frac{2}{4} \quad \overset{\flat}{\textit{tr}}$$

演奏效果：

$$\dot{1}\ {}^{\flat}\dot{2}\ \dot{1}\ \dot{2}\ \dot{1}\ \dot{2}\ \dot{1}\ \dot{2} \quad \dot{1}\ \dot{2}\ \dot{1}\ \dot{2}\ \dot{1}\ \dot{2}\ \dot{1}\ \dot{2}\ \dot{1}$$

陶笛自学一月通

二、颤音练习曲

练习1

练习曲

1 = C $\frac{2}{4}$

臧翔翔 曲

$\overset{tr}{1}$ － $|\overset{tr}{2}$ － $|\overset{tr}{3}$ － $|\overset{tr}{4}$ － $|$

$\overset{tr}{5}$ － $|\overset{tr}{6}$ － $|\overset{tr}{7}$ － $|\overset{tr}{\dot{1}}$ － $|$

$\overset{tr}{\dot{1}}$ － $|\overset{tr}{7}$ － $|\overset{tr}{6}$ － $|\overset{tr}{5}$ － $|$

$\overset{tr}{4}$ － $|\overset{tr}{3}$ － $|\overset{tr}{2}$ － $|\overset{tr}{1}$ － $\|$

练习小贴士：

开始练习要慢速练习，放松手指。待手指灵活后可逐渐加快速度。

练习2

练习曲

1 = C $\frac{2}{4}$

臧翔翔 曲

$\underline{3\ \ 4}$ $\underline{5\ \ 6}$ $|\overset{tr}{5}$ － $^{\vee}|\underline{\dot{1}\ \ 7}$ $\underline{5\ \ 2}$ $|\overset{tr}{3}$ － $^{\vee}|$

$\underline{2\ \ 3}$ $\underline{5\ \ 6}$ $|\overset{tr}{1}$ － $|\underline{7\ \ \dot{1}}$ $\underline{7\ \ 5}$ $|\overset{tr}{6}$ － $^{\vee}|$

$\underline{3\ \ 4}$ $\underline{5\ \ 6}$ $|\overset{tr}{5}$ － $^{\vee}|\underline{\dot{3}\ \ \dot{2}}$ $\underline{7\ \ \dot{1}}$ $|\overset{tr}{6}$ － $^{\vee}|$

$\underline{6\ \ 5}$ $\underline{4\ \ 3}$ $|2$ － $^{\vee}|\underline{2\ \ 7}$ $\underline{6\ \ 5}$ $|\overset{tr}{\dot{1}}$ － $\|$

练习3

国旗多美丽

常 瑞 词
谢白倩 曲

1 = C 2/4

5	i	5	3	1. 2	3 4	5 -
国	旗	国	旗	多 美	丽	

5	i	5	3	4	3 1	2 -
天	天	升	在	朝	霞 里	

3. 4	5	5	6	6 5	3 -
小 朋	友	们	爱	祖 国	

1. 3 5 5	6 5	6	2 3	1 -
向 着 国 旗	敬 礼	敬	个 礼	

练习4

剪羊毛

1 = C $\frac{2}{4}$

澳大利亚民歌

第十五天　滑音练习

一、滑音

（一）滑音

滑音用弧线加箭头表示，滑音有上滑音与下滑音两种，箭头向上为上滑音，箭头向下为下滑音。

1 = C　$\frac{2}{4}$

5　　6　ノ│7　ノ│i　│2　乀　7　│i　－　‖
　上滑音　　上滑音　　　下滑音

滑音有时也用波浪线表示：上滑音"╱"；下滑音"╲"。

1 = C　$\frac{2}{4}$

5　　6　╱│7　╱│i　│2　╲　7　│i　－　‖
　上滑音　　上滑音　　　下滑音

（二）滑音的演奏方法

滑音是手腕、手指与气息相互配合产生的效果。滑音起到润饰音乐的作用，使音乐更加动听。

上滑音：在本音基础上向上方音滑动，通过手腕转动，本音上方音的手指慢慢抬起，从而产生音高向上滑动的效果。

下滑音：在本音基础上向下方音滑动，通过手腕转动，本音奏响后慢慢盖上该音的音孔，直至音孔盖实奏响下一个音，从而产生音高向下滑动的效果。

二、滑音练习曲

练习1

练习曲

1 = C　$\frac{2}{4}$

臧翔翔　曲

1　ノ　2　│2　ノ　3　│3　ノ　4　│4　ノ　5　│

5　ノ　6　│6　ノ　7　│7　ノ　i　│i　－　│

$\widehat{1}\searrow 7$ | $7\searrow 6$ | $6\searrow 5$ | $5\searrow 4$ |

$4\searrow 3$ | $3\searrow 2$ | $2\searrow 1$ | $1 - $ ‖

练习小贴士:

演奏滑音时注意手指放松,吹奏滑音时要连贯,中间不可断气。特别是开、合音孔的过程,手指要柔和,不可过快亦不可过慢。

练习2

练习曲

1 = C $\frac{2}{4}$

<div align="right">臧翔翔 曲</div>

$3\searrow 2$ $3\nearrow 4$ | 5 $\dot{1}$ | $\dot{3}$ $\dot{2}$ $\dot{1}$ | $\dot{1}$ $-$ |

$6\nearrow 7$ $\dot{1}\searrow 6$ | 5 3 | 2 1 3 | $2\searrow 1$ | 2 $-$ |

$3\searrow 2$ $3\nearrow 4$ | 5 3 | 5 $\dot{1}$ $\dot{3}$ | $\dot{2}$ $\dot{3}$ | 6 $-$ |

5 $\dot{1}$ | 3 6 | 5 4 | 3 2 | 1 1 | $2\nearrow 3$ | 1 $-$ ‖

三、乐曲综合练习

练习3

不再麻烦好妈妈

千 红 词
颂 今 曲

1 = C 2/4

(3 4 | 3 2 | 1 1 | 7 6 | 5 5 | 2 3 | 1 - ）|

5 5 6 | 5 3 | 0 1 | 4. 3 | 2 0 |
妈 妈 妈 妈 你 歇 会儿 吧

5 5 1 | 5 3 | 0 1 | 4. 3 | 2 0 |
自 己 的 事 儿 我 会 做 了

3 4 | 3 2 | 1 1 | 3 4 | 3 2 | 1 1 |
自 己 穿 衣 服 呀 自 己 穿 鞋 袜 呀

3 2 | 3 4 | 5 5 | 3 2 | 3 4 | 5 5 |
自 己 叠 被 子 呀 自 己 梳 头 发 呀

1 - | 5 - | 4 3 | 2 | 6 - |
不 再 麻 烦 你 呀

5 4 | 0 3 | 2 3 | 1 - | 1 0 |
亲 爱 的 好 妈 妈

第十六天　打音练习

一、打音

打音一般在旋律平行（同音反复）或者下行时运用，特别是在同度（同音反复）进行时用打音替代吐音，将同度的音分开。

打音用"才"表示，是在原音符的下方加奏二度音。如：**6　5　5　3**演奏为：

6　5　5　$\overset{2}{\underset{\frown}{3}}$。

打音的演奏方法是在同音反复时不吹奏吐音（这种演奏技法，将在本书以后章节中进行讲解）效果，将手指快速地打下方二度音的音孔，从而产生打音效果。

二、打音练习曲

练习1

练习曲

1 = C　2/4

臧翔翔　曲

| 1 - | 2 | 2 | 3 | 3 | 4 | 4 |

| 5 | 5 | 6 | 6 | 7 | 7 | i - |

| i | i | 7 | 7 | 6 | 6 | 5 | 5 |

| 4 | 4 | 3 | 3 | 2 | 2 | 1 - |

练习小贴士：

在演奏打音效果时手指打击音孔的速度要快，做到迅捷有力。

练习2

练习曲

1 = C 2/4

臧翔翔 曲

0 5 | 1̇ 1̇ | 1̇ 1̇ | 7 1̇ | 2̇ 5 | 5̇ 0 |

0 5 | 2̇ 2̇ | 2̇ 2̇ | 1̇ 2̇ | 3̇ 6 | 6̇ 0 |

2̇ 2̇ | 1̇ 2̇ | 7 0 | 1̇ 1̇ | 7 1̇ | 6̇ 0 |

0 5 | 7 7 | 7 7 | 6 7 | 1̇ 1̇ | 1̇ - ‖

三、乐曲综合练习

练习3

小鸟飞来了

1 = C 4/4

德国民歌

1· 3 5 1̇ | 6 1̇ 6 5 - | 4· 5 3 1 | 2 2 1 0 |
小 鸟 小 鸟 飞 来 了 唱 歌 奏 乐 吹 口 哨

5 5 4 4 | 3 5 3 2 - | 5 5 4 4 | 3 5 3 2 - |
叽 叽 喳 喳 真 热 闹 山 林 苏 醒 大地 欢 笑

1· 3 5 1̇ | 6 1̇ 6 5 - | 4· 5 3 1 | 2 - 1 0 ‖
春 天 就 要 来 到 了 随 着 歌 声 来 到

陶笛自学一月通

练习4

牧马之歌

1 = C 2/4

<p align="right">石夫 曲</p>

练习小贴士:

　　打音一般用于同音反复中，在以后的练习中，即使乐谱中未标出打音符号，演奏时也可以根据实际情况自由添加打音效果，这样能够为我们演奏的乐曲增加特色，让乐曲更加动听悦耳。

第十七天　叠音练习

一、叠音

叠音与打音的用法相同，一般在旋律平行（同音反复）或者下行时运用，特别是在同度进行（同音反复）时常运用叠音效果，将同度的音分开。

叠音用"ㄡ"表示，是在原音符的上方加奏上方二度或者三度的音。如：

1 = C　2/4

| 1 | 1ㄡ | 2 | 3 ‖ | 1 | 1²ㄡ | 2 | 3 ‖ |

演奏效果：

叠音演奏方法与打音相同，区别在于叠音演奏的是本音上方二度音，而打音则演奏本音下方二度音。叠音演奏方法是将本音上方二度的音孔快速打开按下，让本音上方二度的音快速出声之后回到本音，同倚音的效果一样。

在民族五声调式中，由于没有4（fa）、7（si）两个偏音，在吹奏3（mi）、6（la）的叠音时演奏其上方三度音。若乐曲为大小调式则演奏上方二度音。

二、叠音练习曲

练习1

练习曲

1 = C　2/4

臧翔翔　曲

1	1ㄡ	2	2ㄡ	3	3ㄡ	4	4ㄡ
5	5ㄡ	6	6ㄡ	7	7ㄡ	i	-
i	iㄡ	7	7ㄡ	6	6ㄡ	5	5ㄡ
4	4ㄡ	3	3ㄡ	2	2ㄡ	1	- ‖

练习曲

1＝C 2/4

臧翔翔 曲

```
3        ﾇ        ﾅ        ﾇ        ﾇ
3  4  | 5    5  | 1 1  7 1 | 5  -  |

6        ﾇ
5  6  | 5 4   3 2 | 1 2  3 4 | 5  -  |

3        ﾇ        ﾅ        ﾇ        ﾇ
3  4  | 5    5  | 1 1  7 1 | 6  -  |

2 1  7 6 | 5 4  3 2 | 1 1  1 1 | 1  -  ‖
```

三、乐曲综合练习

练习3

小奶牛

1＝C 3/4

朝鲜族儿歌

```
              ﾇ                    ﾇ
5 6 5   5 | 3 2  1   2 | 3 2  1   2 | 3  -  0 |
小 奶牛 啊   多 么 美 丽   身 穿 花 衣   裳

5 6 1   6 | 5 6 5   3 | 2 5  3   2 | 1  -  0 |
蹦 蹦 跳 跳   练 习 跑 步   在 那 草 地   上

              ﾇ
3 2 1   2 | 3 4 5   3 | 5.  6  3 5 | 6  -  0 |
它 的 妈 妈   心 里 疼 它   它  就 更 淘   气

              ﾇ
1 6 5.  3 | 2 1  2   6 | 5.  2  3 2 | 1  -  0 ‖:
从 早 到 晚   跳 来 跳 去   不  肯 休 息

5.  3  5 6 | 1  -  0 ‖
不  肯 休 息
```

对月

1 = C 4/4

德国民歌

```
  ヌ   ⌒         ⌒ ヌ              ヌ ⌒      ヌ
5 4 | 3  3  3 4 5 6 | 5 4  2  0  5 4 | 3  3  2 1 2 3 | 1 - 0  5 4 |
月亮 啊 你 悄   悄 躲 进   躲进 夜 空 云   影    你 多
```

```
    ヌ ⌒         ⌒ ヌ              ヌ ⌒   ⌒    ヌ
3  3  3 4 5 6 | 5 4  2  0  5 4 | 3  3  2 1 2 3 | 1 - 0  2 3 |
平 静 你   多 平 静   我 却 心 神 不 安 宁    我 的
```

```
              ⌒            ⌒        ⌒      ⌒
4  2  0  3 4 | 5  3  0  5 1 | 6. 5  6 5 4 3 | 3  2  0  5 4 |
月 光   凄 怆 随 行  我  伤 心 你 欢 欣    我 偏
```

```
    ヌ ⌒      ⌒ ヌ              ヌ ⌒   ⌒
3  3  3 4 5 6 | 5 4  2  0  5 4 | 3  3  2 1 2 3 | 1 - 0 ‖
不 能 随   你 同 行   这 等 命 运 多 不 幸
```

第十八天 综合练习

小看戏

$1 = C$ $\dfrac{2}{4}$

东北民歌

$\underline{\dot{1}\ \dot{2}}$ $\underline{\dot{1}\ 6}$ $|$ $\underline{\overset{\frown}{6\ 3}}\ 5$ $\overset{\top}{5}^\curvearrowright$ $|$ $\underline{3\ \overset{\frown}{3\ 5}}\ \underline{2\ 3}$ $|$ $5\ 0^{\lor}$ $|$

$\underline{5\ 3}\ \underline{5\ 6}$ $|$ $\underline{\dot{1}\ \dot{1}}\ \underline{\overset{\frown}{6\ 5}}^{\lor}$ $|$ $\underline{\overset{\frown}{3\ 5}\ \overset{\frown}{3\ 5}}\ \underline{\overset{\frown}{6\ 5}\ \underline{6\ \dot{1}}}$ $|$ $5\ \underline{\dot{1}\ 3}^\curvearrowright$ $|$

$2{\cdot}\ \underline{3}\ \underline{5\ 5}$ $|$ $\underline{\dot{1}\ \dot{1}}\ \underline{\overset{\frown}{3\ 2}}$ $|$ $1\ \underline{\overset{\frown}{1\quad 2}}$ $|$ $1\ -^{\lor}$ $|$

$\underline{3\ 5}\ \underline{3\ 5}$ $|$ $\underline{\dot{1}\ \dot{1}}\ \underline{\dot{1}\ \dot{1}}^{\lor}$ $|$ $\underline{6\ \dot{2}}\ \underline{7\ 6}$ $|$ $5\ \underline{\overset{\frown}{6\ 3}}^{\lor}$ $|$

$2{\cdot}\ \underline{3}\ \underline{5\ 5}$ $|$ $\underline{\dot{1}\ \dot{1}}\ \underline{\overset{\frown}{3\ 2}}$ $|$ $1\ 1\ \underline{\overset{\frown}{1\quad 2}}$ $|$ $1\ -^{\lor}\ \|$

踏浪

庄 奴 词
古 月 曲

1 = C　4/4

热情地　稍快

```
6̣  6̣ 1  2  3 │ 3. 2 2 - │ 6̣  6̣ 1  2  3 │ 3 - - - │
小  小的 一  片   云  呀 慢  慢地 走  过  来
小  小的 一  阵   风  呀 慢  慢地 走  过  来

6̣  6̣ 1  2  3 │ 3. 2 2 - │ 3  1 2  1  7̣ │ 6̣ - - - │
请  你们 歇  歇   脚  呀 暂  时 停  下  来
请  你们 歇  歇   脚  呀 暂  时 停  下  来

6  3 3  6  3 │ 6. 5 3 6 │ 5  3 2  1  5 │ 3 - - - │
山  上的 山  花   开  呀 我  才 到  山  上  来
海  上的 浪  花   开  呀 我  才 到  海  边  来

6̣  6̣ 1  2  3 3 │ 3. 2 2 - │ 3  1 2  1  7̣ │ 6̣ - - - ‖
原  来嘛 你  也是  上   山  看 那  山  花  开
原  来嘛 你  也爱  浪   花  才 到  海  边  来

6  6 7  i  7 │ 6 - 3 - │ 6  6 7  i  7 6 │ 6 - - - │
啦  啦啦 啦  啦  啦   啦  啦  啦啦 啦  啦啦 啦

6  6 7  i  7 │ 6 - 3 - │ 6  6 7  i  7 │ 6 - - - ‖
啦  啦啦 啦  啦  啦   啦  啦  啦啦 啦  啦  啦
```

第十九天　单吐音练习

一、吐音

吐音是陶笛演奏中较重要的技法之一，吐音演奏分为单吐、双吐与三吐三种技法。

单吐音是利用舌尖部顶住上腭前半部（即"吐"字发音前状态）截断气流，然后迅速地将舌放开，气息随之呼出。通过一顶一放的连续动作，使气流断续地进入陶笛的吹口，便可以获得断续分奏的单吐效果。

双吐是在吹奏时将"吐库"二字连接起来发音，即产生"双吐音"效果。

三吐音是在吹奏时同时发出即"吐吐库"或"吐库吐"产生的效果。

二、单吐音

根据音乐表现的需要，单吐音分为断吐和连吐两种。断吐的标记为在音符的上方标"▼"符号，其特点是发音短促而有力，从而减少音符的时值。连吐与断吐相比舌头较为轻缓，清楚地将音符奏出并保持音符的时值不变，"连吐"在音符上方用"T"标记。

1 = C　**4/4**

| ▼ | ▼ | ▼ | ▼ ‖ T | T | T | T ‖ |
| i | i | i | i | i | i | i | i |

断吐　　　　　　连吐

一般情况下，陶笛演奏使用"连吐"的吐音演奏效果。

音乐小贴士：
单吐音一般运用于同音反复时，通过吐音的技巧将每个音清晰地吹奏出来。

三、单吐音练习曲

练习1

练习曲

1 = C　**2/4**　　　　　　　　　　　　　　　　　　　　臧翔翔　曲

| 1 | T T | 2 | T T | 3 | T T | 4 | T T |
| | 1 1 | | 2 2 | | 3 3 | | 4 4 |

| 5 | T T | 6 | T T | 7 | T T | i - |
| | 5 5 | | 6 6 | | 7 7 | |

练习小贴士：

在吹奏单吐音时注意舌尖放松，并做"吐"声音动作以吹奏出单吐音的效果。

练习2

练习曲

1 = C　2/4

臧翔翔　曲

四、乐曲综合练习

练习3

开着我的汽车

1 = C　2/4

欧美童谣

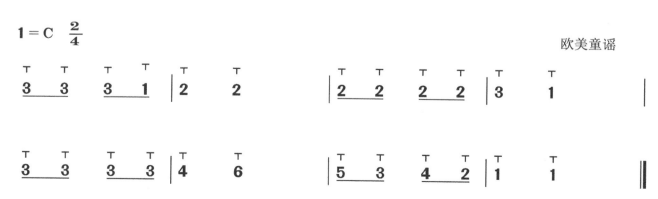

082

第二十天 双吐音练习

一、双吐音

双吐是演奏连续快速节奏的技巧,特别是运用在吹奏十六分音符时。首先用舌尖顶住前上腭,然后将其放开发出"吐"字。在"吐"字发出后立即加发一个"库"字,将"吐库"二字连接起来便是双吐,双吐的符号是"TK"。

二、双吐音练习曲

练习1

练习曲

1 = C 2/4

臧翔翔 曲

```
        T K T K          T K T K          T K T K          T K T K
1       1 1 1 1  | 2     2 2 2 2  | 3     3 3 3 3  | 4     4 4 4 4  |

        T K T K          T K T K          T K T K
5       5 5 5 5  | 6     6 6 6 6  | 7     7 7 7 7  | i    -          |

        T K T K          T K T K          T K T K          T K T K
i       i i i i  | 7     7 7 7 7  | 6     6 6 6 6  | 5     5 5 5 5  |

        T K T K          T K T K          T K T K
4       4 4 4 4 3 3   3 3 3 3 2 2   2 2 2 2 1    -               ‖
```

音乐小贴士:

双吐音一般用于十六分音符的连续进行时,使用双吐音技巧可以清晰地吹奏出每一个音符,在实际演奏时,乐谱中可能未标注出吐音的标记,演奏者可以根据实际情况灵活运用双吐音技巧。

练习曲

1 = C **2/4**

臧翔翔 曲

　　　　　T　K　T　K
3　3　5　4　3　2　| 1　1　5　| 5　6　5　6　5　4　3　2　| 3　－　|

　　　　　T　K　T　K　　　　　　　　　T　K　T　K　T　K　T　K

　　　　　T　K　T　K
3　3　i　7　6　5　| 4　6　6　| 7　i　7　6　5　5　5　6　7　| i　－　|

　　　　　T　K　T　K
3　3　5　4　3　2　| 1　1　5　| 5　6　5　6　5　4　3　2　| 3　－　|

　　　　　T　K　T　K
3　3　2̇　i　7　6　| 7　i　5　| 5　5　6　7　2̇　2̇　7　7　| i　－　‖

三、乐曲综合练习

鞋匠舞

1 = C **2/4**

丹麦儿歌

T　T　　T　K　T　K　　T　T　　T　K　T　K　　T　T　T　T　T　T
5　5　5　3　1　3　| 5　5　5　3　1　3　| 4.　4　3.　3　| 2　2　1　|

T　T　　T　K　T　K　　T　T　　T　K　T　K　　T　T　T　T　T　T
5　5　5　3　1　3　| 5　5　5　3　1　3　| 4.　4　3.　3　| 2　2　1　|

T　T　　T　T　　T　T　T　　T　T　T　T　T　T
2　2　5　5　| 1　3　5　| 4　4　3　3　| 2　2　1　‖

第二十一天　三吐音练习

一、三吐音

　　三吐实际上是单吐和双吐在某种节奏型上的综合运用，符号为"TTK"或"TKT"，即"吐吐库"或"吐库吐"。三吐一般用于前十六分音符或者后十六分音符以及三连音的节奏中。如：

$1 = C$　$\frac{2}{4}$

```
T   T K   T   K T        T  T   K    T   T
1   1 1   1   1 1    |   1  1  1    1    1    ‖
```

二、三吐音练习曲

练习1

练习曲

$1 = C$　$\frac{2}{4}$

臧翔翔　曲

```
T   T   T  T K   T  T   T       T   T   T  T K   T  T   T
1   1   1  1 2   3  3   2   |   3   3   3  3 4   5  5   4   |

T   T   T  T K   T  T   T       T   T   T  T K   T  T   T
4   4   4  4 5   6  6   5   |   5   5   5  5 6   7  7   6   |

T   T   T  T K   T  T   T       T   T   T  T K   T  T   T
6   6   6  6 7   i  i   7   |   7   7   7  7 i   2̇  2̇  i̇   |

T   T   T  T K   T  T   T       T   T   T  T K   T  T   T
2̇  2̇  2̇ 2̇i   7  7   6   |   i   i   i  i 7   6  6   5   |

T   T   T  T K   T  T   T       T   T K   T   T
7   7   7  7 6   5  5   4   |   4   3   2  1   2 3 2   1   ‖
```

练习2

练习曲

1 = C 2/4

<div align="right">臧翔翔 曲</div>

```
 T    T K  T   T K        T  T K  T K T K    T   T K  T
 5  5 6  5  5 6     | 5  3· i̇ | 2̇  2̇ 3̇  2̇ i̇ 7 6 | 5  3 4  5  |

 T K  T     T K T        T K T K  T  K T K     T K T K
 6  6 7   i̇·  6  | 5  5 6     3 | 2  2 6  5  4 3 2 5 | 1   -  |

 T    T K  T   T K        T  T K  T K T K    T K T K
 5  5 6  5  5 6     | 5  3· i̇ | 2̇  2̇ 3̇  2̇ i̇ 7 6 | 7̇ i̇ 2̇ 7  5 |

 T  K T  T K T      T K T K       T K T K  T K T K     T  T  T  T  T
 3  3 4  5 6 7   | i̇ i̇ 2̇ i̇ 6 | 5̇ i̇ 3̇ 6  5 4 3 2 | i̇ i̇ i̇ i̇ i̇ ‖
```

音乐小贴士：

很多情况下十二孔陶笛的乐谱中并没有清晰标注出三吐音或是单吐、双吐的标记，这就需要演奏者注意。在实际演奏中适当加入三吐音的技巧，例如在吹奏三连音时运用三吐音，吹奏同音反复时运用单吐音，吹奏十六分音符时运用双吐音等，根据需要灵活运用而产生不同的演奏效果。

三、乐曲综合练习

练习3

洋娃娃和小熊跳舞

1 = C 2/4

<div align="right">波兰儿歌</div>

```
                T   T    T K T       T   T    T K T     T   T   T
 1  2   3  4  | 5   5   5  4 3  | 4   4   4  3 2  | 1   3   5  0  |

                T   T    T K T       T   T    T K T     T   T   T
 1  2   3  4  | 5   5   5  4 3  | 4   4   4  3 2  | 1   3   1  0  |

 T  T    T K T     T   T    T K T       T   T    T K T     T   T   T
 6  6   6  5 4  | 5   5   5  4 3  | 4   4   4  3 2  | 1   3   5  0  |

 T  T    T K T     T   T    T K T       T   T    T K T     T   T   T
 6  6   6  5 4  | 5   5   5  4 3  | 4   4   4  3 2  | 1   3   1  0  ‖
```

练习4

小黄鹂鸟

1 = C 4/4

内蒙古民歌

087

理发师

1 = C　2/4

<div align="right">澳大利亚儿歌</div>

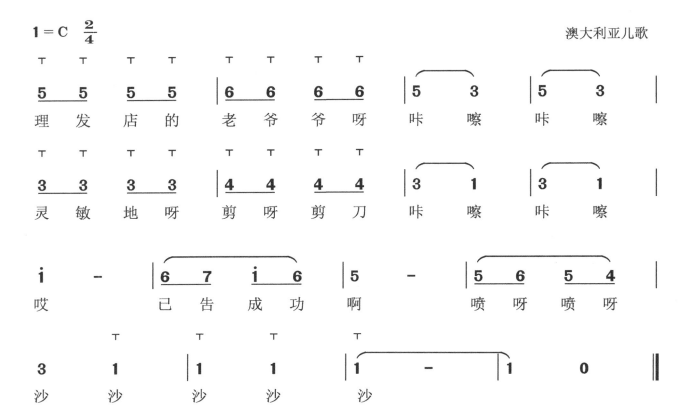

晴朗的天空

墨西哥民歌

第二十三天　快速技巧练习

一、十六分音符练习

练习1

练习曲

1 = C　2/4

臧翔翔　曲

♩ = 102

```
T   T   T   T     T   T   T   T
1   2   3   4     2   3   4   5  |  3   4   5   6     4   5   6   7  |  5   6   7   i̇     6   7   i̇   2̇  |
```

```
T   T   T   T     T   T   T   T
7   i̇   2̇   3̇     i̇               |  i̇   7   6   5     7   6   5   4  |  6   5   4   3     5   4   3   2  |
```

```
T   T   T   T     T   T   T   T         T
4   3   2   1     3   2   1   2  |  1           —            ‖
```

练习小贴士：

在熟练的基础上逐渐加快吹奏速度，开始可用单吐音，之后也可以用双吐音练习。

练习2

练习曲

1 = C　2/4

臧翔翔　曲

♩ = 112

```
3   i̇   7   6     5   4   3   2  |  1   2   3   4     5   5   5   5  |  4   4   4   4     3   3   3   3  |  2   3   4   2     1   1   1   1  |
```

```
3   2̇   i̇   7     6   5   4   3  |  2   3   4   5     6   6   6   6  |  5   5   5   5     4   4   4   4  |  3   4   5   3     2   2   2   2  |
```

1 2 3 5　4 4 4 4 ｜ 3 4 5 6　5 5 5 5 ｜ 6 7 i 2̇　i̇ i̇ i̇ i̇ ｜ 7 6 5 4　3 3 3 3 ｜

2 3 5 6　5 5 5 5 ｜ 3 5 6 i̇　7 7 7 7 ｜ 7 i̇ 2̇ 3̇　2̇ 2̇ 2̇ 2̇ ｜ i̇ i̇ 7 2̇ i̇ ‖

练习小贴士：

先用单吐音练习，之后用双吐音练习，也可不用吐音练习。

二、吐音与连音练习

练习3

练习曲

臧翔翔　曲

1 = C　2/4
♩ = 112

T K 　　 T K 　　　 T K 　　　　　　　 T K 　　 T K 　　　 T K 　　 T
1 1 1 2　3 3 3 4 ｜ 5 5 5 6　5 4 3 2 ｜ 1 1 1 2　3 3 3 4 ｜ 5 5 5 i̇　5 ｜

　　 T K 　　 T K 　　　　　　 T K T 　 T K 　　 T K 　　　　　　 T K T
5 i̇ 5 5　3 5 4 4 ｜ 2 4 3 2　1 1 1 ｜ 5 i̇ 5 5　3 5 4 4 ｜ 2̇ 2̇ i̇ 7　i̇ i̇ i̇ ｜

T K 　　 T K 　　　 T K 　　　　　　 T K 　　 T K 　　　 T K 　　 T
1 1 1 2　3 3 3 4 ｜ 5 5 5 6　5 4 3 2 ｜ 1 1 1 2　3 3 3 4 ｜ 5 5 5 i̇　5 ｜

　　　　　　　　　　　　　　　　 T T T 　　　　　　　　　　　　　　 T T T
5 i̇ 5 4　3 5 4 3 ｜ 2 4 3 2　1 1 1 ｜ 5 i̇ 5 4　3 6 5 4 ｜ 2 7 6 5　i̇ i̇ i̇ ‖

练习小贴士：

吐音转换连音奏法时要注意气息的控制，舌尖要放松，先慢速练习熟练后逐渐加快速度。

练习4

练习曲

臧翔翔 曲

1 = C 2/4
♩ = 112

T K T K
5 6 5 6 5 6 5 6 | i 2 i 2 i 2 i 2 | 3 2 3 2 3 2 i 7 | i 2 i 7 6 |

T K T K
5 6 5 6 5 6 5 6 | i 2 i 2 i 2 i 2 | 3 2 3 2 3 2 i 7 | i 2 i 7 i |

T K T K T K T K T K T K T
i 2 i 7 6 i 7 6 | 5 6 4 3 2 | 7 i 7 6 5 6 5 4 | 3 4 3 2 1 |

T K T K T K T K
1 2 1 2 1 2 1 2 | 3 4 3 4 3 4 3 4 | 5 i 7 6 2 i 7 6 | 5 5 5 6 7 i ‖

练习5

我要欢笑

新疆民歌

1 = C 2/4
快速

i i i 7 5 | 6 5 4 3 5 | 2 — | 2 — |
你 的 名 字 多 亲 切 哎

2 — | i i 2 7 5 | 6 5 3 2 | 1 2 3 2 3 5 |
 心 爱 的 姑 娘 一 见 你 心 花 开

2 — | 2 5 5 5 5 | i i 7 6 7 2 | 6 6 5 3 4 3 2 |
放 美 丽 的 姑 娘 我 要 欢 笑 我 要 欢 笑

1 2 3 2 3 | 5 4 3 | 2 — | 2 — ‖
我 要 欢 笑 啊 呀 呀

第二十四天 C调指法乐曲巩固练习

念故乡

1 = C 4/4

<div align="right">德沃夏克 曲</div>

3.5 5 3.2 1 | 2. 3 5. 3 2 - | 3.5 5 3.2 1 | 2. 3 2. 1 1 - |
念 故 乡 念 故 乡　故 乡 真 可 爱　　天 清 清 风 凉 凉　乡 愁 阵 阵 来

6. 1 1 7 5 6 | 6 1 7 5 6 - | 6. 1 1 7. 5 6 | 6 1 7 5 6 - |
故 乡 人 今 如 何　常 念 念 不 忘　　在 它 乡 一 孤 客　寂 寞 又 凄 凉

3.5 5 3.2 1 | 2. 3 5. 3 2 - | 3.5 5 1.2 3 | 2. 1 2 6 1 - |
我 愿 意 回 故 乡　再 寻 旧 生 活　　众 亲 友 聚 一 堂　同 享 从 前 乐

渐慢
2. 1 2 6 | 1 - - 0 ‖
同 享 从 前 乐

第二十五天　F调指法

一、F调指法表

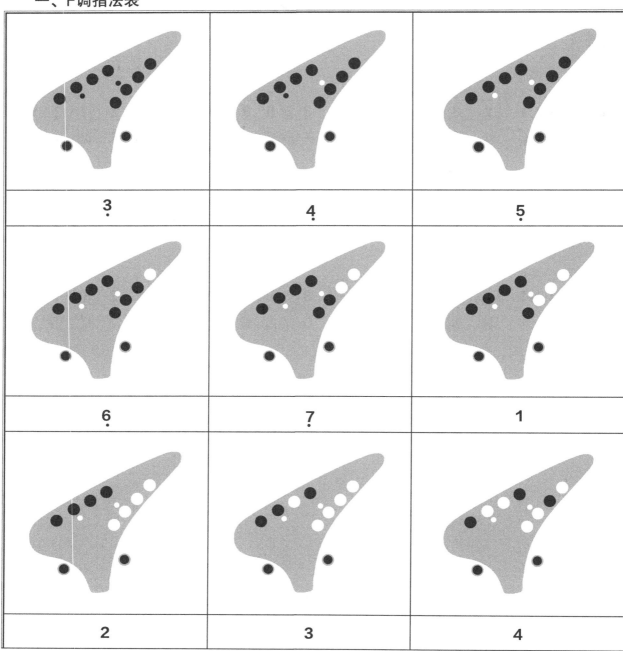

注：图中●按住音孔；○松开音孔。

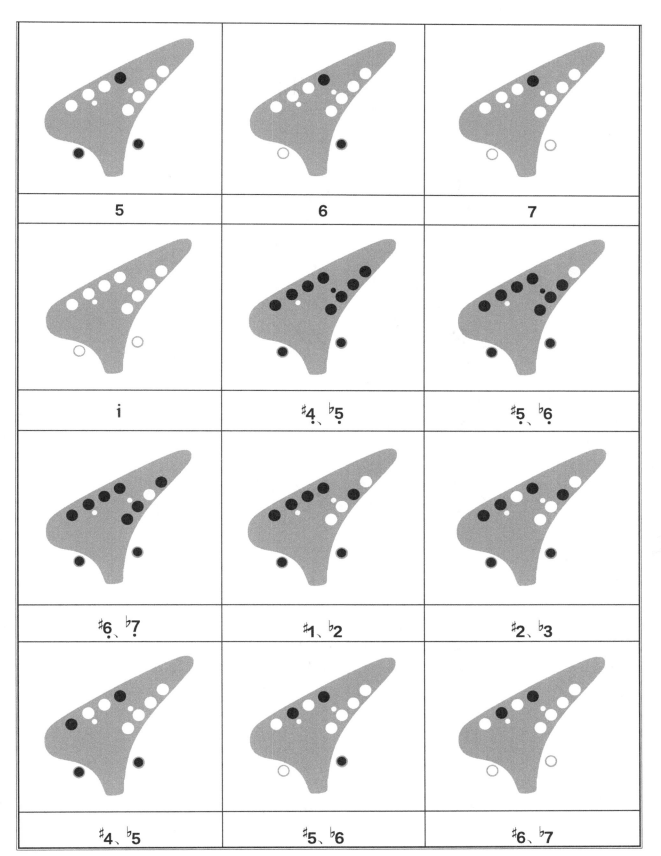

5	6	7
i	♯4̣、♭5̣	♯5̣、♭6̣
♯6̣、♭7	♯1、♭2	♯2、♭3
♯4、♭5	♯5、♭6	♯6、♭7

注：吹奏**3̣**（mi）、**4̣**（fa）两音时气息要缓，轻吹。

练习曲

$1 = F$ $\dfrac{2}{4}$

臧翔翔 曲

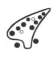

5̣ — | 5̣ — | 6̣ — | 5̣ — |

7̣ — | 6̣ — | 5̣ — | 5̣ — |

1 — | 1 — | 7̣ — | 6̣ — |

5̣ — | 6̣ — | 5̣ — | 5̣ — |

5̣ — | 5̣ — | 6̣ — | 5̣ — |

7̣	−	6̣	−	5̣	−	5̣	−	
1	−	1	−	7̣	−	6̣	−	
5̣	−	7̣	−	1	−	1	−	‖

练习小贴士：

　　三首练习曲要反复练习，以熟悉新调式新的音阶指法。练习的速度要慢，清晰的吹奏出每一个音。

练习曲

1 = F $\frac{2}{4}$

臧翔翔 曲

| 1 | 1 | 2 | 3 | 1 | 1 | 1 | — |

| 1 | 1 | $\dot{7}$ | $\dot{6}$ | $\dot{5}$ | — | $\dot{5}$ | — |

| 1 | 1 | 2 | 3 | 4 | 3 | 2 | 1 |

| $\dot{7}$ | $\dot{7}$ | 1 | 2 | 1 | 1 | 1 | — |

第二十六天　F调音阶

一、F调音阶练习

练习1

练习曲

1 = F　$\frac{2}{4}$

臧翔翔　曲

| 5̣ | 5̣ | 6̣ | 7̣ | 1 | 1 | 2 | 3 |

| 4 | 4 | 3 | 4 | 5 | - | 5 | - |

| i | i | 7 | 6 | 5 | 5 | 4 | 3 |

 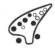

| 3 | 3 | 2 | 5 | 1 | - | 1 | - |

099

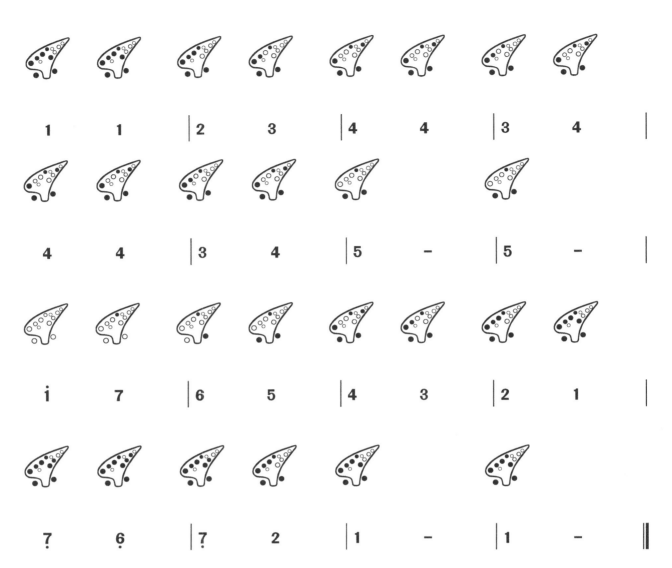

1 1 | 2 3 | 4 4 | 3 4 |

4 4 | 3 4 | 5 - | 5 - |

i 7 | 6 5 | 4 3 | 2 1 |

$\overset{.}{7}$ $\overset{.}{6}$ | $\overset{.}{7}$ 2 | 1 - | 1 - ‖

二、F调节奏练习

练习2

练习曲

1＝F $\frac{2}{4}$

臧翔翔 曲

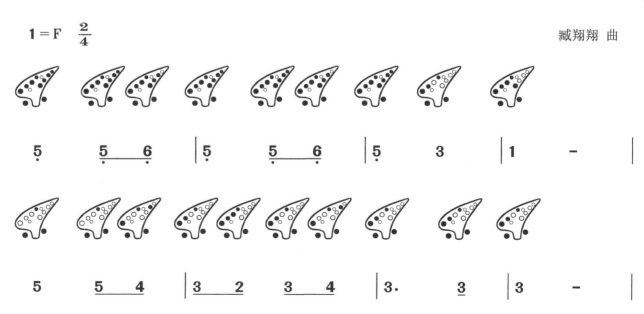

$\underset{.}{5}$ $\underset{.}{5}$ $\underset{.}{6}$ | $\underset{.}{5}$ $\underset{.}{5}$ $\underset{.}{6}$ | $\underset{.}{5}$ 3 | 1 - |

5 5 4 | 3 2 3 4 | 3· 3 | 3 - |

100

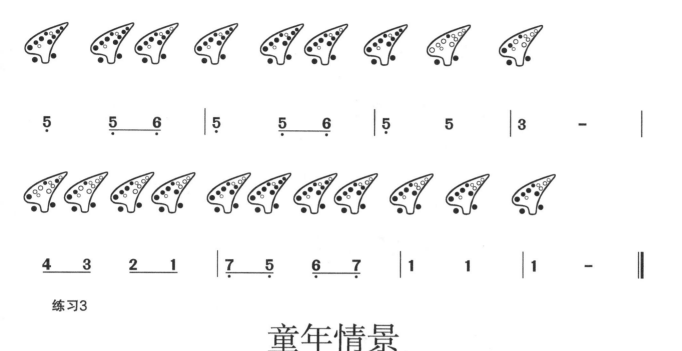

练习3

童年情景

1 = F 2/4

臧翔翔 曲

深情地

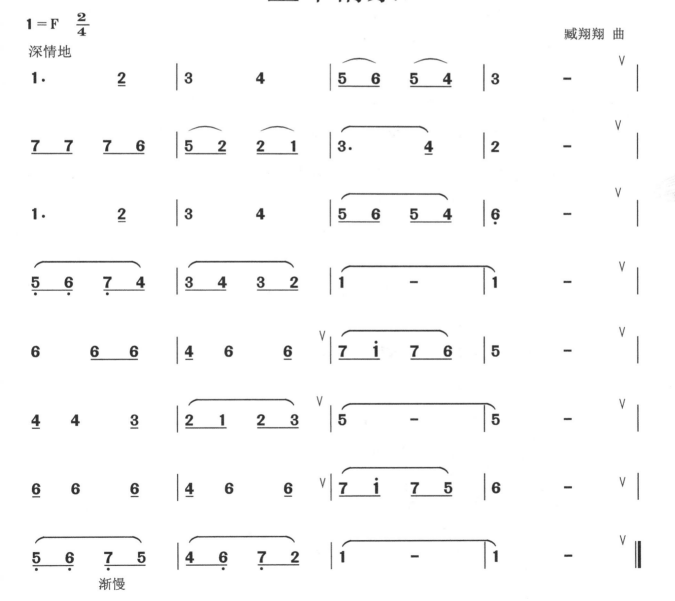

渐慢

第二十七天　F调乐曲练习

嘎达梅林

蒙古族民歌

1 = F　4/4

6·	3	3	2 3	5	6	1	6·	
南	方	飞	来 的	小	鸿	雁	啊	

2	3 2	1	6·	2··	3	5	i	
不	落	长	江	不	呀	不	起	

6	—	—	—	5	6	5	3 5	
飞				要	说	起	义 的	

5	6	1	6· 6··	1	6· 1	5·	6··	
嘎	达	梅	林 是	为	了	蒙	古	

2	3 3	5 1	6·	—	—	—	
人	民的	土 地					

陶笛自学一月通

青春告别诗

1 = F 4/4

张良玉 词
闫雪峰 曲

深情地

```
0   0   0   0  12 | 3 3   3  2 1 6 6 | 6 - 0   12 |
              我 在  楼 上 看 云 的 样 子      心 里
```

```
3 3   5   5 1  1 2 | 2 - 0   1 2 | 3 3  3  5 5 6 |
晃 动 是 你 的 影 子    那 时 你 相 信 我 写 的
```

```
5  1.   0   6 6 | 3  2  1.   1 1 | 1 - 0   1 2 |
情 诗     愿 意 和 我 过 一 辈 子      大 风
```

```
‖: 3 3   3  2 1 6 6 | 6 - 0   1 2 | 3 3  5 5 1  1 2 |
吹 乱 天 空 的 故 事    人 间 有 多 少 爱 恨 交 织
```

```
2 - 0   1 2 | 3 3  5  5 5 6 | 1 1.   0 1 6 6 |
     现 在 的 你 变 成 什 么 样 子    会 不 会
```

```
2 2   1 1 2.   6 | 1 1.   0   0 | 0   0 1 3 5 |
记 得 一 个 人 的 名 字            我 流 浪
```

```
6  6 6 6 6 3 3 | 5 5.   0 1 3 5 | 6 6 6 6 6 6   5 1 |
在 远 离 你 的 这 座 城 市   积 攒 了 许 多 关 于 过 去 的
```

```
2 2.   0 1 1 i | i  6 6   0 1 1 6 | 6  5 5   5 1 3 |
心 事     在 陌 生 的 街 头 我 常 常 想  你 才 知 道
```

```
3 2 1 6 5 1   1 | 2 - 0 1 3 5 | 6 6 6 6 6 3 3 |
有 些 人 会 变 成 种 子   我 离 开 了 属 于 你 的 那 座
```

103

$\underline{5}$ $5.$ ^V $\underline{0}$ $\underline{1}$ $\underline{3}$ $\underline{5}$ | 6 $\underline{6}$ $\underline{6}$ $\underline{6}$ $\underline{6}$ $\underline{1}$ $\underline{1}$ | 2 $2.$ ^V $\underline{0}$ $\underline{1}$ $\underline{1}$ $\dot{1}$ |

城市　　带着一点伤心告别青春故事　很想给

$\dot{1}$ $\underline{6}$ $\underline{6}$ $\underline{0}$ $\underline{1}$ $\underline{1}$ $\underline{6}$ | 6 $\underline{5}$ $\underline{5}$ $\underline{\dot{5}}$ $\underline{1}$ $\underline{3}$ | 2 $\underline{1}$ $\underline{6}$ $\underline{\dot{6}}$ $\underline{6}$ $\underline{5}$ $\underline{3}$ |

你留下　最后一首诗　却找不到一张纯白的

【1.】
2 - 0 0 | 0 0 0 $\underline{1}$ $\underline{2}$: ‖
纸　　　　　　　　　　大风

【2.】
2 - 0 $\underline{3}$ $\underline{2}$ |
纸　　嗯

1 - - - ‖

陶笛自学一月通

第二十八天 G调指法

一、G调指法表

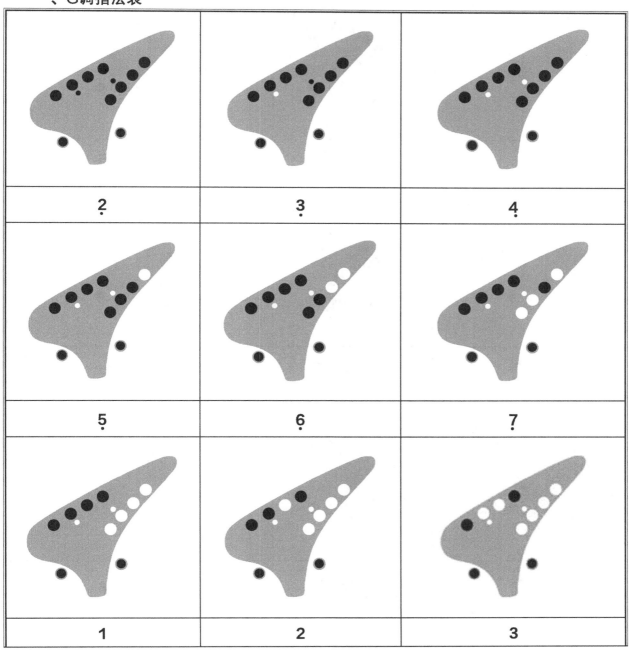

注：图中●按住音孔；○松开音孔。

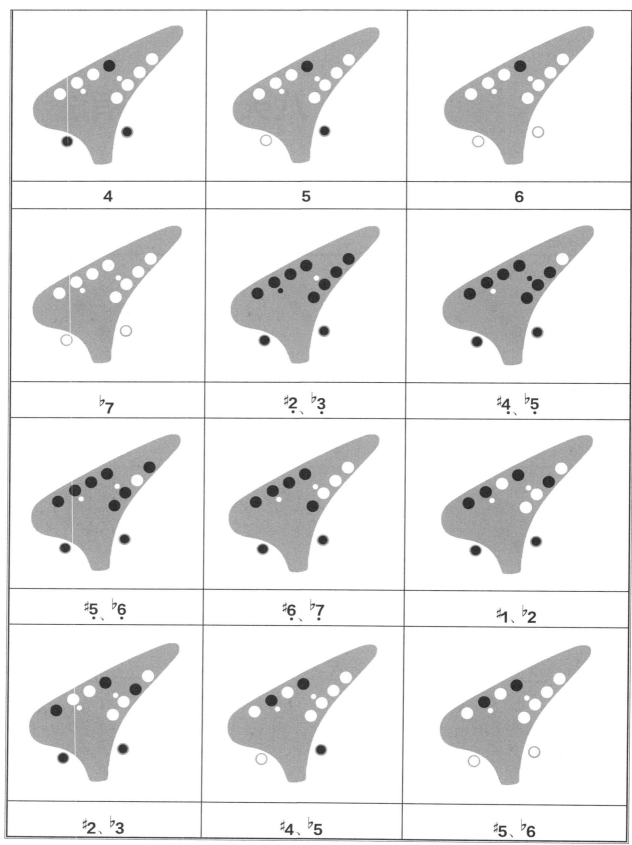

注：吹奏 $\underset{\cdot}{2}$ （re）、 $\underset{\cdot}{3}$ （mi）两音时气息要缓，轻吹。

左侧竖排：陶笛自学一月通

下方指法标注：

4 　　 5 　　 6

$\flat\underset{\cdot}{7}$ 　　 $\sharp\underset{\cdot}{2}$、$\flat\underset{\cdot}{3}$ 　　 $\sharp\underset{\cdot}{4}$、$\flat\underset{\cdot}{5}$

$\sharp\underset{\cdot}{5}$、$\flat\underset{\cdot}{6}$ 　　 $\sharp\underset{\cdot}{6}$、$\flat\underset{\cdot}{7}$ 　　 $\sharp\underset{\cdot}{1}$、$\flat\underset{\cdot}{2}$

$\sharp\underset{\cdot}{2}$、$\flat\underset{\cdot}{3}$ 　　 $\sharp\underset{\cdot}{4}$、$\flat\underset{\cdot}{5}$ 　　 $\sharp\underset{\cdot}{5}$、$\flat\underset{\cdot}{6}$

二、G调指法练习

练习1

练习曲

1 = G $\dfrac{2}{4}$

臧翔翔 曲

$\underset{\cdot}{5}$　—　｜$\underset{\cdot}{4}$　—　｜$\underset{\cdot}{5}$　—　｜$\underset{\cdot}{6}$　—　｜

$\underset{\cdot}{5}$　—　｜$\underset{\cdot}{4}$　—　｜$\underset{\cdot}{5}$　—　$\underset{\cdot}{5}$　—　｜

$\underset{\cdot}{5}$　—　｜$\underset{\cdot}{6}$　—　｜$\underset{\cdot}{5}$　—　｜$\underset{\cdot}{4}$　—　｜

$\underset{\cdot}{6}$　—　｜$\underset{\cdot}{5}$　—　｜$\underset{\cdot}{4}$　—　$\underset{\cdot}{4}$　—　‖

练习小贴士：

　　初次练习注意控制低音区的气息，气息要稳，不可吹奏的过急。练习的速度要慢，在熟悉指法以后逐渐加快速度。

练习曲

1 = G　2/4

臧翔翔　曲

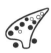　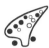　　

6̣　-　|7　-　|1　-　|7̣　-　|

6̣　-　|7　-　|6̣　-　6̣　-　|

6̣　-　|2　-　|1　-　|7̣　-　|

6̣　-　|5̣　-　|6̣　-　6̣　-　‖

練習3

练习曲

1 = G $\frac{2}{4}$

臧翔翔 曲

3 — | 4 — | 5 — | 4 — |

3 — | 6 — | 5̮ — | 5 — |

6 — | 5 — | 4 — | 5 — |

3 — | 2 — | 1̮ — | 1 — ‖

第二十八天　G调指法

第二十九天　G调音阶

一、G调音阶练习

练习1

练习曲

1 = G　2/4

臧翔翔　曲

4̣　5̣　| 6̣　7̣　| 1　-　| 2　-　|

3　4　| 3　2　| 3　-　| 6̣　-　|

3　4　| 3　2　| 1　2　| 1　7̣　|

6̣　5̣　| 6̣　7̣　| 6̣　-　| 6̣　-　‖

陶笛自学一月通

练习曲

1 = G $\frac{2}{4}$

<div align="right">臧翔翔 曲</div>

5 <u>3</u> <u>4</u> | <u>5</u> <u>6</u> <u>5</u> <u>4</u> | <u>3</u> <u>4</u> <u>3</u> <u>2</u> | 1 5̣ |

<u>6̣</u> <u>7̣</u> 1 <u>6</u> | <u>5̣</u> 1 3 <u>5</u> | <u>4</u> <u>3</u> 2 <u>6̣</u> | 2 — |

5 <u>3</u> <u>4</u> | <u>5</u> <u>6</u> <u>5</u> <u>4</u> | <u>3</u> <u>4</u> <u>3</u> <u>2</u> | 3 6̣ |

<u>5̣</u> <u>6̣</u> <u>7̣</u> 1 | <u>2</u> <u>4</u> <u>3</u> <u>2</u> | 1 <u>7̣</u> <u>6̣</u> <u>7̣</u> | 1 — ‖

第二十九天　G调音阶

山楂树

叶·罗德庚 曲

1 = G $\frac{3}{4}$

深情地

第三十天 G调乐曲练习

新年好

1 = G　3/4

英国民歌

| 1 1 1 5̣ | 3 3 3 1 | 1 3 5 5 |

新 年 好 呀　新 年 好 呀　祝 福 大 家

| 4 3 2 - | 2 3 4 4 | 3 2 3 1 |

新 年 好　我 们 唱 歌　我 们 跳 舞

| 1 3 2 5̣ | 7̣ 2 1 - | 2 3 4 4 |

祝 福 大 家　新 年 好　我 们 唱 歌

| 3 2 3 1 | 1 3 2 5̣ | 7̣ 2 1 - |

我 们 跳 舞　祝 福 大 家　新 年 好

113

喀秋莎

1 = G　2/4

苏联民歌

6·	7	1·	6	1	7 6	7	3
正	当	梨	花	开	遍 了	天	涯

7·	1	2·	7	2 2 2	1 7	6	-
河	上	飘	着	柔 漫 的	轻	纱	

3	6 6	5 6 5	4	3 2	3	6
喀	秋 莎	站 在	峻	峭 的	岸	上

0 4	2	3·	1	7 3	1 7	6	-
歌 声	好	像	明	媚 的	春	光	

3	6 6	5 6 5	4	3 2	3	6
喀	秋 莎	站 在	峻	峭 的	岸	上

0 4	2	3·	1	7 3	1 7	6	-
歌 声	好	像	明	媚 的	春	光	

下篇

乐曲精选

If You Are Happy

日本儿歌

1 = F 4/4

5. 5 | 1. 1 1. 1 1. 1 7. 1 | 2 0 0 5. 5 |

2. 2 2. 2 2. 2 1. 2 | 3 0 0 5. 5 | 3. 3 3. 3 3. 3 2. 3 |

4. 4 3. 2 1. 1 7. 1 | 2. 2 2. 1 7. 5 6. 7 | 1 0 0 0 ‖

爱唱什么歌

郭荣安 词
哈布尔 曲

1 = C 2/4

(2 3 5 6 | 5. 3 | 2 5 3 2 | 1 −) |

5 5 3 0 | 1 3 2 0 V | 5 3 5 3 | 1 3 2 |
小 青 蛙　爱 唱 歌　咕 呱 咕 呱 咕 咕 呱

5 5 3 0 | 1 3 2 0 V | 2 3 5 6 | 5 − V |
它 爱 唱　什 么 歌　它 爱 唱　呀

2 5 5 3 2 | 1 − V | 5 3 2 2 | 1 − V ‖
清 清 的 小 河　咕 呱 咕 咕 呱

当我们同在一起

1 = F 3/4

德国儿歌

```
1 3 | 5. 6 5 4 | 3 1 1 | 2 5 5 | 3 1 1 3 |
当    我 们 同 在  一 起 在  一 起 在  一 起 当
```

```
5. 6 5 4 | 3 1 1 | 2 5 5 | 1 0 1 |
我 们 同 在  一 起 真  快 乐 无  比    你
```

```
2 2 5 5 | 3 1 1 | 2 2 5 5 | 3 1 1 3 |
对 着 我 笑  哈 哈 我  对 着 你 笑  嘻 嘻 当
```

```
5. 6 5 4 | 3 1 1 | 2 5 5 | 1 0 |
我 们 同 在  一 起 真  快 乐 无  比
```

到站了

1 = F 4/4

美国儿歌

```
1 1 2 3 3 | 2 1 2 3 1 5 | 3 3 3 4 5 5 5 5 | 4 4 5 3 - |
```

```
1 1 2 3 3 | 2 1 2 3 1 5 | 1 1 5 5 | 3 2 1 - |
```

荷花开得更灿烂

1 = F 4/4

潘振声 曲

118

火车开了

匈牙利儿歌

1 = C 2/4

T T T T T T T T
1 1 3 1 | 5 5 6 5 | 4 3 2 | 1 — |
咔 嚓 嚓 嚓 嚓 嚓 嚓 嚓 火 车 开 啦

T T T T T T T 才
1 1 3 1 | 5 5 6 5 | 4 3 2 | 1 — |
咔 嚓 嚓 嚓 嚓 嚓 嚓 嚓 多 么 好

 才
4 5 6 | 6 — | i 7 6 | 5 — |
火 车 司 机 开 着 火 车

i 5 3 1 | 5 5 6 5 | 4 3 2 | 1 — |
咔 嚓 嚓 嚓 嚓 嚓 嚓 嚓 向 前 奔 跑

快乐的音乐会

马 华 词
潘振声 曲

1 = F 2/4

(5 6 5 0 | 2 2 2 3 | 5 5 | 6 2 7 6 |

5 —) ‖: 5 5 6 5 | 3 2 1 | 2 2 0 3 3 |
 拉 起 我 的 小 胡 琴呀 得 儿

 V
2 0 | 2 3 5 6 | 3 5 3 2 | 1 1 0 2 2 |
喂 嗞 扭 扭 嗞 扭 扭 扭 得 儿

 V
1 0 | X 0 | 5 6 1 | 1 2 3 |
喂 咦 小 狗 小 猫

119

5	5	6 5	3	- V	2 2	2 3	5	5.
竖起	耳	朵		听 得	满 脸	笑	嘻	

6. 2	7. 6	5	- V	: 2 2	2 3	5 5
嘻 呀	得 儿	喂		唱 呀	蹦 呀	跳 呀

6 5	3 2 3	5	0 V
蹦	呀 得 儿	喂	

懒小猪

严 林 词
潘振声 曲

1 = C 2/4

(5. 3 | 5. 3 | 2 3 2 | 1 6. |

5. 3 | 5. 3 | 2 3 2 | 1 0) |

5 i | 5 i 0 | 3 3 2 | 1 0 V |
小 猪 小 猪 懒 小 猪

5 i | 5 i 0 | 3 2 1 | 5 0 V |
不 爱 劳 动 不 读 书

6 i | 6 i i | 3 2 3 5 | 6 0 V |
不 会 唱 歌 又 不 会 跳 舞

i i 6 | 5 0 6 | 5 6 5 3 | 2 0 V |
只 会 睡 觉 你 打 呼 噜

马兰花开

1=G 3/4

雷振邦 曲

中速

让我们荡起双桨

刘 炽 曲

1 = F 2/4

生日快乐歌

1 = G 3/4

英美儿歌

5 5 | 6 5 1 | 7 - 5 5 | 6 5 2 |

祝 你 生 日 快 乐 祝 你 生 日 快

1 - 5 5 | 5 3 1 | 7 6 4 4 | 3 1 2 |

乐 祝 你 生 日 快 乐 祝 你 生 日 快

1 - ‖

乐

数蛤蟆

1 = F 2/4

四川民歌

5 3 5 3 | 5 1 2 | 5 3 5 3 | 5 1 2 |

5 3 5 3 | 1 2 3 2 1 | 6 1 6 1 2 | 1 1 6 5 |

6 1 6 1 2 | 1 1 6 5 | 3 5 2 3 5 | 3 1 2 |

3 5 2 3 5 | 3 1 2 ‖

爱的供养

于 正 词
谭 璇 曲

1 = F 2/4

(6 7 1 3 6 7 1 3 | 6 7 1 3 6 7 1 3 | 5 6 7 2 5 6 7 2 | 5 6 7 2 5 6 7 2 |

4 5 6 1 4 5 6 1 | 5 6 7 2 5 6 7 2 | 3 5 7 2 3 2 7 5 | 6 7 1 3 6 5 1 7)

‖: 0 6 7 1 3 2 1 | 2 0 6 7 | 1. 7 | 5 — |
把 你 捧 在 手 上 虔 诚 地 焚 香
把 你 放 在 心 上 合 起 了 手 掌

0 6 7 1 3 2 1 | 2 0 6 7 | 1 0 2 3 | 7 — |
剪 下 一 段 烛 光 将 经 纶 点 亮
默 默 乞 求 上 苍 指 引 我 方 向

0 6 7 1 3 2 1 | 2 0 6 7 | 1. 7 | 5 — |
不 求 荡 气 回 肠 只 求 爱 一 场
不 求 地 久 天 长 只 求 在 身 旁

0 6 7 1 5 3 1 | 2 0 6 7 | 1 0 2 3 | 7 0. 6 |
爱 到 最 后 受 了 伤 哭 得 好 绝 望 我
累 了 醉 倒 温 柔 乡 轻 轻 地 梵 唱 我

6 6 6 6 1 | 7. 7 6 6 | 5 3 5 6 1 | 1 0. 6 |
用 尽 一 生 一 世 来 将 你 供 养 只
用 尽 一 生 一 世 来 将 你 供 养 只

6 6 6 6 1 | 7 6 6 5 5 6 7 | 3 3. 3 | 0. 6 |
期 盼 你 停 住 流 转 的 目 光 请
期 盼 你 停 住 流 转 的 目 光 请

124

6 5 6 6 i	7. 7 6 6	5 3 5 5 7	6ˇ 0 6 7
赐 予 我 无 限 爱	与 被 爱 的 力 量	让 我	

i i i i i	7 6 6 6	5 3 5 5 7	6 — ˇ
能 安 心 在	⌐1. 菩 提 下	静 静 的 观 想	
能 安 心 在			

‖: 0656 3523 | 1261 5775 | 0656 3523 | 1312 6173 :‖

D.S.1

⌐2. 7 6 6 6 | 5 3 5 5 7 | 6 — ˇ | 0 0. 6 ‖

菩 提 下　静 静 的 观 想　　我　D.S

⌐3. 7 7 6 6 5. | 5. 3 3 7 6 | 6 — ˇ | 6713 6713 |

已 踏 出 了 红 尘 万 丈

6713 6712 | 4561 4561 | 5672 5672 | 3572 3275 |

6713 6517 | ⁶¹³ 6 —) ‖

125

北京欢迎你

林 夕 词
小 柯 曲

1=D 4/4
中速

3 5 3 2 3 2 3 | 3 2 6 1 3 2 2 | 2 1 6 1 2 3 5 2 | 3 5 6 5 6 2 1 1 |

迎接 另一个 晨 曦　带来 全新 空气　气息 改变 情味不变　茶香　飘满 情谊

‖: 3 5 3 2 3 2 3 | 3 2 6 1 3 2. | 2 1 6 1 2 3 5 2 | 3 6 5 6 2 1. |

我家 大门 常打开　开放 怀抱 等你　拥抱 过就有了默契　你会 爱上 这里
我家 种着 万年青　开放 每段 传奇　为传 统的土壤播种　为你 留下 回忆
我家 大门 常打开　开怀 容纳 天地　岁月 绽放青春笑容　迎接 这个 日期

2 1 6 1 2 3 5.2 | 3 5 6 5 5 3 - | 2 2 3 2 1 5 6 2 | 6 3 3 3 2 3 :‖

不管 远近 都是客人　请不　用客 气　相约　好了 再一起　我们 欢 迎 你
陌生 熟悉 都是客人　请不　用拘 礼　第几　次来 没关系
天大 地大 都是朋友　请不　用客 气　画意　诗情 带笑意

[2.3.]
6 3 2 2 1 - | 0 0 3 5 | 1 5 6 6 6 5 3 | 3 5 5 - 3 5 |

有太 多话 题　　北京　欢迎 你　为你 开天 辟地　流动
只为 等待 你　　北京　欢迎 你　像音 乐感 动你　让我

6 1 2 1 5 3 2 5 | 5 3 3 - 3 5 | 1 5 6 6 1 2 1 | 5 3 5 1 6. 3 |

中的 魅力 充满着朝　气　北京　欢迎 你　在太 阳　下分 享呼 吸　在
们都 加油 去超越自　己　北京　欢迎 你　有梦 想　谁都 了不 起　有

2 3 5 3 2. 1 | 1 - - - (0 3 3 2 3 4 5 6 7 1 6 7 1 2 | 3. 5 5 5 3 3 - |

黄土 地刷 新　成 绩
勇气 就会 有　奇 迹

0.6 6 5 6 6 5 2 2 5. | 3 2 3 3 4 ♭7 7 - | 0.6 6 7 1 0.2 2 3 4 | 5 6 5 5 2 3 3 - |

0.6 6 1 1 1 1 2. 2 | 1 - - 0)‖ 1 - - 3 5 | 1 5 6 0 1 2 1 |

　　　　　　　　　D.S
迹　　　　北京　欢迎 你　有梦 想

5 3 5 1 6 0 3 | 2 3 5 3 2. - | 2 - - - | 2 - - 1 | 1 - - - ‖

谁都 了不 起　有 勇气 就会 有　　　　奇　　　迹

陶笛自学一月通

笔记

墨 墨 黄友帧 词
黄友祯 曲

1 = F 4/4

我看见 天空 很

蓝 就 像你在我身 边的温 暖 生命

有 太多 遗憾 人越 成长 越觉得孤

单 我很想 飞 多远都不会累 才明白

爱的越 深心就会越 痛 我只想飞 在我的天空

飞 我知道你 会在我 身 边 回忆

的画面 记录 的语言 爱始终 是你手中长长的线
的画面 记录 的语言 你说要 我们学着勇敢一点

载着我的想 念 飞过了地平 线 你温暖的笑
偶尔哭红双 眼 你一定会了 解 眼泪是我心

脸还一 如从前 回忆种 完美
中另一

D.C

127

传奇

1=G 4/4

刘 兵 词
李 健 曲

(5. 3 2 3 5 6 | 6 - - - | 2. 3 4 3 2 |

3 - - - | 5. 3 2 3 5 6 | 6 - - - |

2. 3 4 2 7 | 1 - - -) ‖: 0 1 1 1 3 2 2 2 2 1 1
只 是 因 为 在 人 群 中 多

2. 2 2 1 6 6 - ∨ | 0 7 7 7 1 2 2 7. 6 5. | 3 - - - ∨ |
看 了 你 一 眼　　　再 也 没 能 忘 掉 你 容 颜

0 3 2 3. 2 2 2 1 1 | 2 6 6 2. 1 - ∨ | 0 7 7 7 1 2 2 2. 6 5. |
梦 想 着 偶 然 能 有 一 天 再 相 见　　　从 此 我 开 始 孤 单 思

3 - - - ∨ | 5. 2 2 3 5. 2 2 1 | 6 - - - ∨ |
念　　　想 你 时 你 在 天 边

2. 6 6 3 3. 1 1 6 7 | 5 - - - ∨ | 5. 2 2 3 5. 2 2 1 |
想 你 时 你 在 眼 前　　　想 你 时 你 在 脑

6 - - - ∨ | 2. 6 6 3 3. 1 1 1 2 | 2 - - - |
海　　　想 你 时 你 在 心 田

0 1 1 1 1 5 1 1 5 4 3 | 2. 1 1 - ∨ 0 1 3 5 | 6 5 6 6 5. 6 5 3 5. |
宁 愿 相 信 我 们 前 世 有 约　　　今 生 的 爱 情 故 事 不 会 再 改

$\overset{\vee}{3} - - - | \underbrace{0\ \underset{\cdot}{\overset{\frown}{1\ 1}}\ 1\ 5\ \overset{\frown}{1\ 1}\ 5\ 4\ 3} | \overset{\frown}{2\cdot\ \underset{\cdot}{1}\ 1} - \overset{\vee}{0\ 1\ 3\ 5} |$

变　　　　　　宁 愿 用 这 一　生 等 你 发 现　　我 一 直

$\underbrace{\overset{\frown}{6\ 5\ 6}\ \overset{\frown}{6\ 5}\cdot\ \underset{\cdot}{6}\ 5\ \overset{\frown}{3}\ 5}\cdot | 5 - - - \overset{\vee}{\ } | (\underset{\cdot}{5}\cdot\ \underline{3\ 2}\ 3\ 5\ 6 |$

在 你 身　旁 从 未 走　远

$\underset{\cdot}{6} - - - | \underset{\cdot}{2}\cdot\ \underline{3}\ 4\ \underline{3\ 2} | 3 - - - |$

$\underset{\cdot}{5}\cdot\ \underline{3}\ \underline{2\ 3}\ 5\ 6 | \underset{\cdot}{6} - - - | \underset{\cdot}{2}\cdot\ 3\ 4\ \underline{2\ \overset{\cdot}{7}} | 1 - - -) : \|$

嘀嗒

高 帝 词曲

1 = F 4/4

```
0 5 6 1  2 3 1 3 | 2 - - 0 ˇ | 0 2 2 2  2 1 1 6 | 6 - - 0 ˇ |
  嘀 嗒 嘀 嗒  嘀 嗒 嘀 嗒        时 针 它 不  停 在 转 动
```

```
0 5 6 1  2 3 5 3 | 2 - - 0 ˇ | 0 2 2 2  2 1 1 6 | 3 - - 0 ˇ |
  嘀 嗒 嘀 嗒  嘀 嗒 嘀 嗒        小 雨 它 拍  打 着 水 花
```

```
0 6 6 6  6 5 5 3 | 2 - - 0 ˇ | 0 2 2 2  2 1 1 5 | 3 - - 0 ˇ |
  嘀 嗒 嘀 嗒  嘀 嗒 嘀 嗒        是 不 是 还  会 牵 挂 他
```

```
0 6 6 6  1 3 2 3 | 2 - - 0 ˇ | 0 2 2 2  2 1 6 1 | 1 - - 0 ˇ |
  嘀 嗒 嘀 嗒  嘀 嗒 嘀 嗒        有 几 滴 眼  泪 已 落 下
```

```
‖: 0 5 6 1  2 3 1 3 | 2 - - 0 ˇ | 0 2 2 2  2 1 1 6 | 6 - - 0 ˇ |
   嘀 嗒 嘀 嗒  嘀 嗒 嘀 嗒        寂 寞 的 夜  和 谁 说 话
```

```
0 5 6 1  2 3 5 3 | 2 - - 0 ˇ | 0 2 2 2  2 1 1 3 | 3 - - 0 ˇ |
  嘀 嗒 嘀 嗒  嘀 嗒 嘀 嗒        伤 心 的 泪  儿 谁 来 擦
```

```
0 6 6 6  6 5 5 3 | 2 - - 0 ˇ | 0 2 2 2  2 1 1 5 | 3 - - 0 ˇ |
  嘀 嗒 嘀 嗒  嘀 嗒 嘀 嗒        整 理 好 心  情 再 出 发
```

```
0 6 6 6  1 3 2 3 | 2 - - 0 ˇ | 0 2 2 2  2 1 6 1 | 1 - - 0 ˇ :‖
  嘀 嗒 嘀 嗒  嘀 嗒 嘀 嗒        还 会 有 人  把 你 牵 挂
```

第三极

王海涛 词
许 巍 曲

1 = F 4/4

$(\dot{6} - 3. \underline{2} | \dot{6} - \underline{3\dot{6}} \underline{3 2} | \dot{6} - 3. \underline{2} | \dot{6} - \underline{3 2} \underline{3 5} |$

$\dot{6} - 3. \underline{2} | \dot{6} - \underline{3\dot{6}} \underline{3 2} | \dot{6} - 3. \underline{2} | \dot{6} - \underline{7 6} \underline{7 \dot{1}} |$

$6) \underline{3 5} \underline{2 3} \underline{\dot{5} 1} | 1 \ 0 \ 0 \ 0 \ \underline{5} | 1 - 0 \ 0 | 1 \ 2. \ 0 \ 0 |$
何 必 管 一 片 海　　　　有 多　　　澎 湃

$0 \ \underline{3 5} \underline{2 3} \underline{\dot{5} 1} | \dot{1} \ \dot{6}. \ 0 \ \underline{0 \dot{5}} | 1 - \underline{0\dot{5}} \underline{3 5} | 1 \ 2. \ 0 \ 0 |$
何 必 管 那 山 岗　　　　它 高　在 什 么 地 方

$0 \ \underline{3 5} \underline{6 \dot{1}} \underline{5 6} | \underline{3 5} \underline{\dot{6} \dot{6}}. \ \underline{0\dot{5}} | 1 - - \underline{0\dot{5}} | 1 \ 2. \ 0 \ 0 |$
只 愿 这 颗 跳 动 不 停 的 心　永 远　　有 慈 爱

$0 \ \underline{3 5} \underline{6 \dot{1}} \underline{5 6} | \underline{3 \dot{6}} \underline{5 \dot{1}} \underline{\dot{6} \dot{6}} \underline{0 \dot{5}} | 3 - \underline{3 2} \underline{3 5} | 1 \ 2. \ 0 \ 0 |$
好 让 这 世 间 冰 冷 的 胸 膛　如 盛　　开 的 暖 阳

$0 \ \underline{\dot{6} 1} \underline{2 3} \dot{1} | \dot{1} \ \underline{\dot{6} 6} - - | 0 \ \underline{5 6} \underline{2 3} 5 | 1 \ 2 \ 2 - - |$
旅 人 等 在 那　里　　　虔 诚 仰 望 着 云 开

$0 \ \underline{\dot{6} 1} \underline{2 3} \dot{1} | \dot{1} \ \underline{\dot{6} 6} - - | 0 \ \underline{5 6} \underline{2 3} 5 | \dot{6} \ \underline{\dot{6} 6} - - |$
咏 唱 回 荡 那　里　　　伴 着 寂 寞 的 旅 程

$0 \ \underline{3 5} \underline{2 3} \underline{5 \dot{6}} | \dot{6} \ 0 \ 0 \ 0 \ \underline{5} | 1 - 0 \ \underline{0 \dot{5}} | 1 \ 2. \ 0 \ 0 |$
心 中 这 一 只 鹰　　　在 哪　　里 翱 翔

0 <u>3 5</u> <u>2 3</u> <u>5̣ 1</u> | <u>1̇ 6̣</u>. 0 <u>0 5̣</u> | 1 - <u>0 5̣</u> <u>3 5</u> | <u>1 2</u>. 0 0 |

心中 这一 朵花　　　它 开　　在 那片 草原

0 <u>6̣ 1</u> <u>2 3</u> <u>1̇ 1̇</u> | <u>1̇ 6</u> 6 - - ∨ | 0 <u>5̣ 6̣</u> <u>2 3</u> 5̇ | <u>1̇ 2̇</u> 2̇ - - ∨ |

旅人 等在 那　里　　　虔诚 仰望 着 云开

0 <u>6̣ 1</u> <u>2 3</u> <u>1̇ 1̇</u> | <u>1̇ 6</u> 6 - - ∨ | 0 <u>5̣ 6̣</u> <u>2 3</u> 5̇ | <u>6̇ 6̇</u> 6̇ - - ∨ |

咏唱 回荡 那　里　　　伴着 寂寞 的 旅程

0 <u>6̣ 1</u> <u>2 3</u> <u>1̇ 1̇</u> | <u>1̇ 6</u> 6 - - ∨ | 0 <u>5̣ 6̣</u> <u>2 3</u> 5̇ | <u>1̇ 2̇</u> 2̇ - - ∨ |

我就 停在 这　里　　　跋山 涉水 后 等待

0 <u>6̣ 1</u> <u>2 3</u> <u>1̇ 1̇</u> | <u>1̇ 6</u> 6 - - ∨ | 0 <u>5̣ 6̣</u> <u>2 3</u> 5̇ | <u>6̇ 6̇</u> 6̇ - - ∨ ‖

我永 远在 这　里　　　涌着 爱面 朝 沧海

陶笛自学一月通

132

风吹麦浪

1=G 4/4

深情地

李 健 曲

军港之夜

马金星 词
刘诗召 曲

1 = F 2/4

中速稍慢 抒情地

$\underline{3}$ 5. | $\underline{3}$ 5. | 3 $\underline{1}$ $\underline{1}$ 3 | 3 5. |

‖: $\underline{3}$ 5 5 $\underline{3}$ | $\underline{3}$ $\underline{2}$ 3 2 | $\dot{7}$ $\underline{\dot{6}}$ $\dot{7}$ $\dot{6}$ $\dot{5}$ | 1 — :‖

$\underline{5}$ 5 $\underline{3}$ 3 $\underline{1}$ | $\underline{2}$ 3 $\underline{2}$ 2 | 3 $\underline{6}$ $\underline{5}$ | $\overset{12}{1}$ — |

军 港 的 夜 啊 静 悄 悄

$\underline{3}$ 5 5 $\underline{3}$ | $\underline{6}$ 5 $\underline{3}$ | 3 $\underline{3}$ 2 1 | $\overset{23}{2}$ — |

海 浪 把 战 舰 轻 轻 摇

3 $\underline{\dot{7}}$ $\underline{\dot{5}}$ | $\underline{6}$ $\underline{7}$ $\underline{6}$ 1 | $\underline{\dot{7}}$ $\underline{3}$ 3 $\dot{7}$ | $\underline{6}$ $\underline{7}$ $\underline{6}$ $\dot{6}$ |

年 轻 的 水 兵 头 枕 着 波 涛

$\underline{\dot{7}}$ $\underline{3}$ 3 $\dot{7}$ | $\underline{\dot{7}}$ $\underline{6}$ $\underline{7}$ $\dot{6}$ | $\underline{2}$ $\underline{6}$ 1 $\underline{\dot{7}}$ $\dot{6}$ | $\overset{56}{5}$ — |

睡 梦 中 露 出 甜 美 的 微 笑

$\underline{3}$ 5 5 $\underline{3}$ | $\underline{6}$ $\underline{5}$ 6 5 | $\underline{3}$ 5 $\underline{3}$ | 1 $\underline{3}$ $\underline{3}$ 3 5. |

海 风 你 轻 轻 地 吹 海 浪 你 轻 轻 地 摇

$\underline{3}$ 5 5 $\underline{3}$ | $\underline{3}$ $\underline{2}$ 3 2 | $\dot{7}$ $\underline{\dot{6}}$ $\dot{7}$ $\underline{\dot{6}}$ $\dot{5}$ | 3 — |

远 航 地 水 兵 多 么 辛 劳

$\underline{3}$ 5 5 $\underline{3}$ | $\underline{6}$ $\underline{5}$ 6 5 | $\underline{3}$ 5 $\underline{3}$ | 1 $\underline{3}$ 3 5. |

回 到 了 祖 国 母 亲 的 怀 抱

让　　我　们　的　水　　兵　　好　好　睡　　觉

嗯

渐慢

凉凉

1 = F　4/4

谭 旋 曲

深情地

135

让我留在你身边

1 = C 4/4

唐汉霄 曲

因为爱情

1 = F 4/4

小柯 曲

深情地

乘着歌声的翅膀

门德尔松 曲

陶笛自学一月通

140

当我们年轻时

1 = C $\frac{3}{4}$

约翰·施特劳斯 曲

慢速 华丽地

$\dot{2}$ - $\dot{1}$ | $\dot{1}$ 7 $^{\#}6$ | 7 - - | 7 - $^{\#}5$ ||

7 - - | 6 - $^{\#}5$ | 7 - - | 6 - $\dot{1}$ ||

7 - 6 | 6 3 $^{\#}4$ | 5 - - | 5 - - ||

5 - - | 7 - 6 | 5 - $^{\#}4$ | 4 - 2 ||

1 3 5 | $\dot{1}$ 7 6 | 5 - - | 5 - $\dot{3}$ ||

$\dot{3}$ - - | $\dot{2}$ - $\dot{1}$ | $\dot{1}$ - - | 5 - 3 ||

4 - 5 | $\dot{2}$ - $\dot{1}$ | $\dot{1}$ - - | $\dot{1}$ - 0 ||

牧羊曲

1 = F 4/4

中速 优美地

王立平 曲

难忘今宵

乔 羽 词
王 酩 曲

1 = F 4/4

$$(\dot{1} \quad 5 \quad \widehat{6\ 7}\ 6 \quad 5 \quad - \ | \ 4 \quad 6 \quad \widehat{5\ 6}\ 5 \quad 1 \quad - \ | \ 1 \quad 4 \quad 3\ 4\ 3\ 2 \quad \dot{6} \quad - \ |$$

$$7\ 1\ 2\ 4 \quad 3\ 2\ 1 \quad 1 \quad - \) \ | \ 2 \quad \widehat{3\ 2}\ 1 \quad 2 \quad 3\ 2\ \dot{5} \ | \ 5 \quad 5 \quad 5\ 2\ 4\ 3 \quad 2 \quad - \ |$$

难　　忘　今　宵　难忘今　　宵

$$7\ 1\ 2\ 3\ 1 \quad 7\ 1\ 2\ 3\ \dot{5} \ | \ \dot{5}\ 4 \quad 3\ 4\ 3\ 2\ 1 \quad - \ | \ 5\ 6\ 5\ 4\ 1 \quad 3\ 4\ 5\ 6\ 5 \ |$$

无　　论天　涯　与　海　　角　神　州　万　里

$$2\ 6 \quad 5\ 6\ 4\ 6\ 5 \quad - \ | \ 3\ 4\ 3\ 2\ \dot{5} \quad 3\ 4\ 3\ 2\ 1 \ | \ \dot{5}\ 4 \quad 3\ 4\ 3\ 2\ 1 \quad - \ |$$

同　怀　抱　共　祝　愿祖国好　祖国　好

$$6\ 5\ 4\ 1\ 4\ 6\ 5 \quad 5 \quad - \ | \ 6\ 5\ 4\ 1\ 4\ 6\ 5 \quad 5 \quad - \ | \ 3\ 2\ 1\ \dot{5}\ 1\ 3\ 2 \quad 2 \quad - \ |$$

共　祝　愿　　祖　国　好　共　祝　愿

1. 2.
$$3\ 2\ 1\ \dot{5} \quad 1\ 3\ \dot{5} \quad \dot{5} \quad - \ \|: \ 3\ 2\ 1\ \dot{5} \quad 1\ 3\ 1 \quad 1 \quad - \ | \ 1 \quad - \quad - \quad 0 \ \|$$
3.

祖　国　好　　　祖　国　好

女儿情

1 = F　2/4

杨　洁　曲

中速

0　5̲ 6̲ | 1. 　2 | 3̂ 7̲ 6̲ 7̲ 5̲ | 6 　— |
　 p
鸳　鸯　双　栖　蝶　双　　飞

6. ∨ 1̲ 2̲ | 3. 　5 | 6̂ 1̲ 2̲ 3̲ 4̲ | 3 　— |
满　园　春　色　惹　人　　醉

3 ∨ 3̲ 5̲ | 6. 　5̲ | 6 ∨ 6̲ 3̲ | 2. 　1 |
悄　悄　问　圣　僧　女　儿　美　不

2 ∨ 3 | 5̂. 　6̲ | 7̲ 3 | 6̲ | 6̲ 1. |
美　女　儿　　美　不　美

1 　— ∨ | 0 5̲ 5̲ 6̲ | 1̲̇ 7̲ 6̲ 5̲ | 6 　— |
说　什　么　王　权　富　贵

6 　— ∨ | 0 5̲ 5̲ 6̲ | 1̲̇ 7̲ 7̲ 6̲ 5̲ | 3 　— |
怕　什　么　戒　律　清　规

3 ∨ 5̲ 6̲ | 1. 　2 | 3̂ 7̲ 6̲ 7̲ 5̲ | 6 　— |
只 mp 愿　天　长　地　　久

6. ∨ 1̲ 2̲ | 3. 　5 | 6̂ 1̲ 2̲ 3̲ 4̲ | 3 　— |
与　我　意　中　人　儿　紧　相　随

3 ∨ 3̲ 5̲ | 6. 　5̲ | 6 ∨ 6̲ 3̲ | 2. 　1 |
爱　　恋　伊　爱　恋

2 ∨ 3 | 5̂. 　6̲ | 7̲ 3 | 6̲ | 6̲ 1. ‖
伊　愿　今　生　常　相　随

145

桑塔·露琪亚

意大利民歌

1 = C 3/8

稍快 热情地

思念

5 65 5 5 5 5 - | 5 - - - | : 6 6ⱽ 0 0 6 | 6 5 4ⱽ 0 0 |

窗　口　　　　　　为何　你一去

窗　口　　　　　　难道　你又要

6 5 5ⱽ 0 0 | 5 4 3ⱽ 0 0 | 4 4 4 3 | 2. 7̣ 5 5 |

便无　消息　只把思念积压在我

匆匆　离去　又把聚会当成一次

2 1 1 1 - | 1 - - - | 5 1 3. 2 | 2 1. 1 1 4 5 |

心头　　　　　

分手　　　　　

6 6 6 7 7 6 4 6 4 2 | 5 - - 5 6 5 | 4 4 2 1 7̣ - | 5 - - 5 #4 ♮4 |
　　　³　³

3 - - -) ‖ 4 4 4 3 | 2 0 2 5̣ 7̣ | 2 1 1 1 - |
　　D.S.　又把聚会当成一次分手

1 - - - - ‖

映山红

陆柱国 词
傅庚辰 曲

1 = G 2/4

稍慢 向往、期待地

(6̣. 3 2 1 | 3. 5̣ | 6̣ 2 2 1 6̣ | 6 -)
　　　　　65

mf

3 3 3 1 | 3 - ⱽ | 6̣ 1 2 | 1 - ⱽ |
　　　　　2　　　　　　　2

夜半三更哟　　盼天明

寒冬腊月哟 盼春风

若要盼得哟 红军来

岭上开遍哟 映山红

若要盼得哟 红军来

岭上开遍哟 映山红

岭上开遍哟 映山红

岭上开遍哟 映山红

岭上开遍哟 映山红

渔光曲

安 娥 词
任 光 曲

1 = F 4/4

中速

(1 - - 5̣ | 2 - - 5̣ | 5 - - 3 | 1 - - 0) |

1 - - 5̣ | 2 - - 5̣ ∨ | 5 - - 3 | 2 - - - ∨ |
云　　儿　飘　　在　海　　　空

3 - - 2 | 6̣ - - 2 ∨ | 1 - - 6̣ | 5̣ - - - ∨ |
鱼　　儿　藏　　在　水　　　中

6̣ - - 5̣ | 1 - 1 6̣ ∨ | 5 - - 3 5 | 6 - - - ∨ |
早　　晨　太　阳　里　晒　鱼　网

5 - - 3 | 6 - 6 3 ∨ | 2 - - 5 | 1 - - 0 ∨ |
迎　　面　吹　过　来　大　海　风

(1 - - 5̣ | 2 - - 5̣ | 5 - - 3 | 1 - - 0) |

6̣ - - 5̣ | 1 - - 6̣ ∨ | 2 - - 1 | 3 - - - ∨ |
潮　　水　升　　浪　花　涌

6 - 6 3 | 2 - 2 3 ∨ | 6 - 6 3 | 5 - - - ∨ |
鱼　船　儿　飘　飘　各　西　东

6̣ - - 1 | 2 - - - ∨ | 3 - - 5 6 | 3 - - - ∨ |
轻　　撒　网　　紧　拉　绳

150

6 - 6 3 | 2 - 2 3 ⌣ ∨ | 5 - 6 6̣ ⌢ | 1 - - 0 ∨ |

烟　雾　里　辛　苦　等　鱼　踪

(1 - - 5̣ | 2 - - 5̣ | 5 - 6 6̣ | 1 - - 0) |

1 - - 2 | 6̣ - - 5̣ ∨ | 3 - - 2 | 3 - - - ∨ |

鱼　儿　难　捕　船　租　重

5 - - 2 | 3 - - 2 ∨ | 5 - - 3 | 2 - - - ∨ |

捕　鱼　人　儿　世　世　穷

5̣ - - 6̣ | 1 - 2 6̣ ∨ | 3 - 2 5 ⌢ | 3 - - - ∨ |

爷　爷　留　下　的　破　鱼　网

5 - - 5 | 6 - 5 3 ∨ | 2 - - 5 | 1 - - 0 ∨ ‖

小　心　再　靠　它　过　一　冬

阿里郎

1 = F　3/4

朝鲜族民歌

5. 6 5 6 ∨ | 1. 2 1 2 ∨ | 3 2 3 1 6 | 5. 6 5 6 ∨

1. 2 1 2 | 3 2 1 6 5 6 ∨ | 1. 2 1 | 1 - - ∨ |

5. 5 5 | 5 3 2 ∨ | 3 2 3 1 6 | 5. 6 5 6 ∨

1. 2 1 2 | 3 2 1 6 5 6 ∨ | 1. 2 1 | 1 - - ∨

5 5 - | 5 3 2 ∨ | 3 2 3 1 6 | 5. 6 5 6 ∨

1. 2 1 2 | 3 2 1 6 5 6 ∨ | 1. 2 1 | 1 - - ∨ ‖

陶笛自学一月通

152

草原上升起不落的太阳

内蒙古民歌

1 = G 2/4

道拉基

吉林朝鲜族民歌

1 = F 3/4

道 拉 基 道 拉 基 道 拉 基
道 拉 基 道 拉 基 道 拉 基

白 白 的 桔 梗 哟 长 满 山 野
白 白 的 桔 梗 哟 长 满 山 野

只 要 挖 出 一 两 颗
挖 出 桔 梗 装 在 篮 里

就 可 以 装 满 我 的 小 菜 筐
挖 出 那 道 拉 基 的 用 裙 包

哎 嘿 哎 嘿 唷 哎 嘿 哎 嘿 唷 哎 咳 哟
哎 嘿 哎 嘿 唷 哎 嘿 哎 嘿 唷 哎 咳 哟

你 呀 叫 我 多 难 过
你 呀 叫 我 多 难 过

因 为 你 长 的 地 方 叫 我 太 难 挖
因 为 你 长 的 地 方 叫 我 太 难 挖

陶笛自学一月通

154

红河谷

1 = F　4/4

中速　　　　　　　　　　　　　　　　　　　　　　　　　　加拿大民歌

$\widehat{5\ 1}$ | 3　$\overset{T\ T\ T}{\underline{3\ 3}\ 3}$　$\underline{2\ 3}$ | $\underline{2\ 1}$. $\overset{\lor}{0}$ $\widehat{\underline{5\ 1}}$ | 3　$\widehat{\underline{1\ 3}\ 5}$　$\underline{4\ 3}$ | 2 － － $\overset{\lor}{\widehat{5\ 4}}$ |

3　$\widehat{\underline{3\ 2}}$　1　$\widehat{\underline{2\ 3}}$ | $\underline{5\ 4}$. $\overset{\lor}{0}$ $\underline{6\ 6}$ | 5　$\widehat{\underline{7\ 1}}$　2　$\widehat{\underline{3\ 2}}$ | $\overset{\frown}{1}$ － 0 $\widehat{\underline{5\ 1}}$ |

3　$\overset{T\ T\ T}{\underline{3\ 3}\ 3}$　$\widehat{\underline{2\ 3}}$ | $\underline{2\ 1}$. $\overset{\lor}{0}$ $\underline{5\ 1}$ | 3　$\overset{T}{\underline{1\ 3}\ 5}$　$\underline{4\ 3}$ | 2 － －$\overset{\lor}{\underline{5\ 4}}$ |

$\overset{T\ T\ T\ T\ T\ T\ T}{\underline{3\ 3}\ \underline{3\ 2}\ \underline{1\ 1}\ \underline{2\ 3}}$ | $\underline{5\ 4}\ 4\ 0\ \underline{6\ 6}$ | 5　$\overset{T}{\underline{7\ 1}}\ \underline{2\ 2}\ \underline{3\ 2}$ | 1 － － ‖

绿袖子

1 = F　3/4

　　　　　　　　　　　　　　　　　　　　　　　　　　　　英国民歌

6 | 1 － 2 | 3. $\underline{4}$ 3 $\overset{\lor}{}$ | 2 － 7 | 5. 6 7 $\overset{\lor}{}$ |

1 － 6 | 6. #5 6 $\overset{\lor}{}$ | 7 － #5 | 3 － 6 |

1 － 2 | 3. ♮4 3 $\overset{\lor}{}$ | 2 － 7 | 5. 6 7 $\overset{\lor}{}$ |

1. 7 6 | #5. ♮4 #5 $\overset{\lor}{}$ | 6 － 6 | 6 － － $\overset{\lor}{}$ |

155

$5 - - | \underline{5 \cdot} \ {}^{\natural}\underline{4} \ 3 \lor | 2 - \underline{7} | \underline{5 \cdot} \ \underline{6} \ \underline{7} \lor |$

$1 - \underline{6} | \underline{6} - {}^{\#}\underline{5} \ \underline{6} \lor | \underline{7} - {}^{\#}\underline{5} | \underline{3} - - \lor |$

$5 - - | \underline{5 \cdot} \ {}^{\natural}\underline{4} \ 3 \lor | 2 - \underline{7} | \underline{5} - \underline{6} \ \underline{7} \lor |$

$\underline{1 \cdot} \ \underline{7} \ \underline{6} | {}^{\#}\underline{5 \cdot} \ {}^{\natural}\underline{4} \ \underline{5} \lor | \overset{>}{\underline{6}} - \overset{>}{\underline{6}} | \overset{>}{\underline{6}} - - \lor \|$

牧羊小姑娘

1 = C 3/4

捷克民歌

$5 - 4 | 3 \ 5 \lor \dot{1} | 7 \ 6 \ 7 | \dot{1} \ 5 \ 0 \lor |$

在　小　溪　旁　在　绿　色　草　地　上

$5 - 4 | 3 \ 5 \ \dot{1} \lor | 7 \ 6 \ 7 | \dot{1} - 0 \lor |$

我　在　看　守　着　一　群　绵　羊

$\dot{2} \ 5 \ \underline{5 \ 0} \lor | \underline{5 \ 5} \ \underline{5 \ 5} \ \underline{5 \ 0} | \dot{2} \ 5 \ \underline{5 \ 0} \lor | \underline{5 \ 5} \ \underline{5 \ 5} \ \underline{5 \ 0} |$

白　的　羊　哆　哆　哆　哆　哆　灰　的　羊　哆　哆　哆　哆　哆

$5 - 4 | 3 \ 5 \ \dot{1} \lor | 7 \ 6 \ 7 | \dot{1} - 0 \lor \|$

我　在　看　守　着　一　群　绵　羊

156

三套车

1 = C 4/4

中速

俄罗斯民歌

小杜鹃

帕龙斯卡民歌

1 = F 3/4

才
5 7 2 2 | 5 3 - ∨ | 4 3 2 5 | 3 1 - ∨ |

才
5 7 2 2 | 5 3 - ∨ | 4 3 2 5 | 3 1 - ∨ |

i 0 5 - | i 0 5 - ∨ | 7 6 5 - | 7 6 5 - ∨ |

T T T
3 3 3. 1 | 1 7 1 3 2 1 | 7 1 2 5 6 7 | 1 1 0 0 ∨ :‖
 1. 2. 3. 4. 才

5. 才
1 1 0 ∨ ‖

159

友谊地久天长

苏格兰民歌

1 = C 3/4

中速

附录　认识简谱

一、音符

1. 简谱音符

简谱是记录音符特性的一种符号。简谱较于五线谱来说简易一些，识读也更为便捷。

简谱由七个阿拉伯数字构成：1、2、3、4、5、6、7，分别唱作：do、re、mi、fa、sol、la、si，对应音名：C、D、E、F、G、A、B。

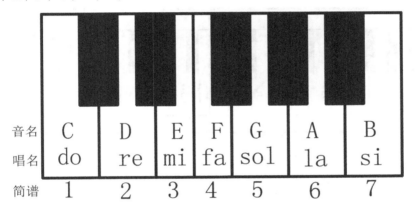

2. 音符的时值

简谱中的"时值"是计算单位拍时间长度的统称，表示该音符单位拍之内需要演奏的时间长度。

简谱的时值通过音符右侧的增时线（短横线）或音符下方的减时线（短横线）改变。

$1 = C$

1　－　－　－　│1　－　1　　1　│1 1　1111　11111111‖

　　增时线　　　　　增时线　　　　减时线　减时线　减时线

（1）增时线

在音符右侧增加增时线，表示音符时值增加，每增加一条增时线，则增加一个单位拍。如"1（do）"的右侧增加一条增时线表示增加一拍，"1－"为二拍，"1－－"为三拍，"1－－－"为四拍。

$1 = C$　$\dfrac{4}{4}$

1　四拍　－　－　－　│1　三拍　－　－　│1　一拍　│1　二拍　－　1　－‖

（2）减时线

在音符下方增加减时线，表示音符时值减少，每增加一条减时线音符时值减少一半。如"1（do）"为四分音符，以4/4拍（表示以四分音符为一拍每小节四拍）。在"1"的下方增加一条减时线"$\underline{1}$"为八分音符，表示为半拍（$\frac{1}{2}$拍）；增加两条减时线（"$\underline{\underline{1}}$"）表示为十六分音符，四分之一拍（$\frac{1}{4}$拍），依此类推。

$1 = C \quad \dfrac{4}{4}$

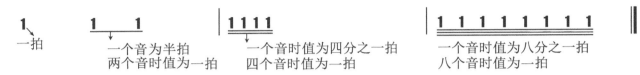

3. 音符的高低

通过在简谱音符上方或下方增加高音与低音点以确定音符在键盘上所属音区。

在钢琴键盘上小字一组为中音区，小字一组向右音逐渐增高，在音符上方增加高音点。

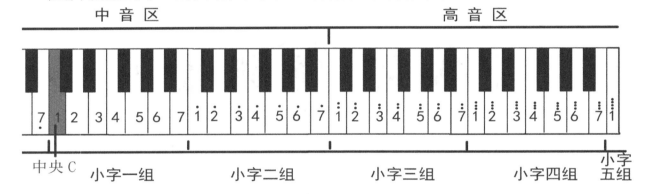

音越高，音符上方增加的高音点越多。

小字一组向左音逐渐降低，在音符下方增加低音点。

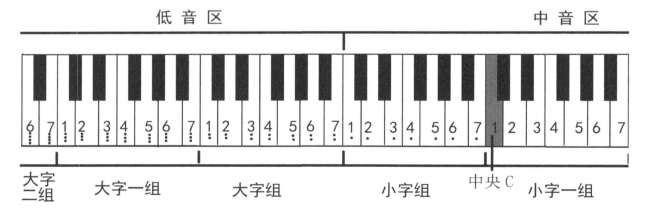

音越低，音符下方增加的低音点越多。

4. 休止符

记录声音暂时停止的符号称为休止符，简谱中的休止符用"0"表示。在简谱中，每个时值的音符都有休止相应时值的休止符，休止符休止的拍值与对应音符的时值相同。在四分休止符"0"下方增加减时线（"$\underline{0}$"）改变休止符休止的拍值。以2/4拍为例，休止1拍用四分休止符表示"0"；休止半拍用八分休止符表示"$\underline{0}$"；休止四分之一拍用十六分休止符表示"$\underline{\underline{0}}$"。

简谱中没有全休止与二分休止符，全休止用四个四分休止符，二分休止用两个四分休止符。

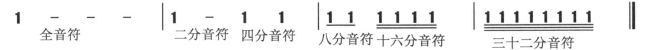

| 0 | 0 | 0 | 0 | | 0 0 0 0 0000 | | 0000 0000 | |
四分休止符　　　　　八分休止符　十六分休止符　　　三十二分休止符

二、节奏

1. 音符的时值

简谱音符的名称分别为：全音符、二分音符、四分音符、八分音符、十六分音符、三十二分音符等。

| 1 — — — | 1 — 1 1 | 1 1 1111 | 11111111 | |
全音符　　　　二分音符　四分音符　　八分音符 十六分音符　　三十二分音符

　　一个音符的时值按照二等分的原则划分，例如一个四分音符的时值等于两个八分音符，一个八分音符的时值等于两个十六分音符。从中可以总结出音符的时值数字越大，时值越短的规律。

① 一个全音符等于两个二分音符。

② 一个二分音符等于两个四分音符（故一个全音符等于四个四分音符）。

③ 一个四分音符等于两个八分音符（故一个全音符等于八个八分音符）。

④ 一个八分音符等于两个十六分音符。

⑤ 一个十六分音符等于两个三十二分音符。

依此类推。

附录　认识简谱

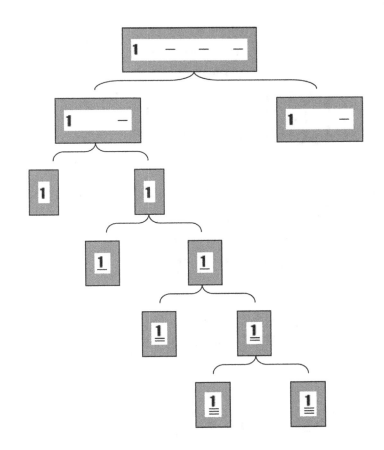

163

2. 音值组合的原则

音值组合是按照各自拍子的强弱规律和结构特点进行组合。当很多的音符同时出现时，按照音符划分的基本规则进行组合，使谱面更加美观。一般情况下多个带有符尾的音符同时出现时，要将拍值的符尾连接起来。

音值组合的一般规律为：按照一拍为单位进行组合。如在4/4拍中，四分音符为一个单位拍，两个八分音符组合在一起，其符尾连接在一起；四个十六分音符为一拍，四个音符的符尾连接在一起；八个三十二分音符为一拍，八个音符的符尾连接在一起。

简谱中组合的方式是将单位拍中的减时线进行连接。

1 = C 4/4

1 1 1 1. 1 1 1 1 | 1 1 1 1 1 1 1 1 1 1 1 1 1 - ‖

3. 附点音符

附点是标记在简谱音符右侧的黑色小圆点，作用是延长前面音符一半的时值，几分附点音符就读作几分附点音符，如四分音符加附点，读作附点四分音符或者四分附点音符。

在简谱中，全音符与二分音符没有附点，用增时线替代。

```
1.  ⟹  1 + 1
```

附点有两种形式：单附点与复附点。在音符符头右侧有一个附点为单附点，音符右侧有两个附点为复附点。

复附点是附点后面的附点，故第二个附点延长的是前面附点的一半时值。如二分复附点音符的时值为：一个二分音符加一个四分音符加一个八分音符。

```
1..  ⟹  1 + 1 + 1
```

4. 附点休止符

有附点的休止符读作"附点休止符"。将附点标记于休止符的右侧，表示增加休止符休止的时值。如四分附点休止符休止的时值为：一个四分休止加一个八分休止的时值。

```
0.  ⟹  0 + 0
```

5. 切分节奏

切分音是指一个强拍弱位上的音延续到下一拍上，从而改变原有节拍的强弱规律。

1 = C 4/4

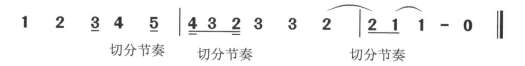

1 2 3 4 5 | 4 3 2 3 3 2 | 2 1 1 - 0 ‖
 切分节奏 切分节奏 切分节奏

常见的切分音有两种形式：

（1）在单位拍内（一拍内）的切分音或者在一小节内形成的切分音。

1 = C $\frac{2}{4}$

1 1 1 1 | 1 1 1 ‖

切分节奏 切分节奏

（2）跨小节或者跨单位拍的切分音，用延音线连接。

1 = C $\frac{2}{4}$

1 1 1 | 1 1 1 1 1 ‖

切分节奏 切分节奏

6. 特殊节奏划分

节奏的划分按照偶数关系进行，当节奏以非偶数形式出现时就产生了一种特殊的节奏类型，称之为"连音"。有几个音就称为几连音。如：三个音称为"三连音"，五个音称为"五连音"，九个音称为"九连音"等。连音的表示方式是在音符上方用连线括起来并标注相应连音的数字。

1 = C $\frac{2}{4}$

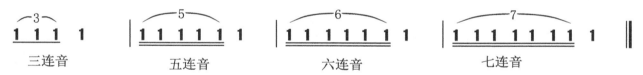

三连音 五连音 六连音 七连音

连音中也包含有偶数音符构成的特殊连音类型，如"二连音""四连音"等。

1 = C $\frac{2}{4}$

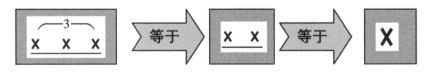

二连音 四连音

（1）三连音

将时值均分为二部分的音平均分为三部分。

（2）五、六、七连音

将时值均分为四部分的音平均分为五部分、六部分、七部分。

三、调号

不同的音围绕一个稳定的中心音按照一定的音程关系组织成为一个有机的体系称为"调式"，表示调式的符号称为"调号"。不同的调式中心音构成了音乐表现色彩的不同调性。

简谱中调性不同，相同唱名的音在键盘上的位置不同。简谱中乐曲的调号标注在乐曲的左上角，如谱例所示：

<div align="center">

小星星

莫扎特 曲

</div>

1 = C　$\dfrac{4}{4}$
　　调号

| 1 | 1 | 5 | 5 | | 6 | 6 | 5 | - | | 4 | 4 | 3 | 3 | | 2 | 2 | 1 | - | |

| 5 | 5 | 4 | 4 | | 3 | 3 | 2 | - | | 5 | 5 | 4 | 4 | | 3 | 3 | 2 | - | |

| 1 | 1 | 5 | 5 | | 6 | 6 | 5 | - | | 4 | 4 | 3 | 3 | | 2 | 2 | 1 | - | |

谱例中1=C表示乐曲的调式为C调，如果主音（结束音）是"1（do）"为C大调，如果主音（结束音）是"6（la）"为a小调。不同的调式有不同的调式音阶，即表示相同的旋律在键盘上的位置不同，将在以后的章节进行详细介绍。

四、节拍

1. 拍号

按照一定的规律将固定时值的音符组合起来称为"拍子"，用于表示不同拍子的记号称为"拍号"。

小星星

莫扎特 曲

1 = C $\frac{4}{4}$ ↘拍号

1　1　5　5　|6　6　5　-　|4　4　3　3　|2　2　1　-　|

5　5　4　4　|3　3　2　-　|5　5　4　4　|3　3　2　-　|

1　1　5　5　|6　6　5　-　|4　4　3　3　|2　2　1　-　‖

常用的拍子有2/4拍、3/4拍、4/4拍、3/8拍、6/8拍等。

① 2/4拍读作四二拍，表示以四分音符为一拍，每小节二拍。

1 = C $\frac{2}{4}$ ↘拍号

1　　2　|3　　4　|5　　6　|7　　i　‖

② 3/4拍读作四三拍，表示以四分音符为一拍，每小节三拍。

1 = C $\frac{3}{4}$ ↘拍号

1　2　3　|4　5　6　|7　i　-　‖

③ 4/4拍读作四四拍，表示以四分音符为一拍，每小节四拍。

1 = C $\frac{4}{4}$ ↘拍号

1　2　3　4　|5　6　7　i　‖

④ 3/8拍读作八三拍，表示以八分音符为一拍，每小节三拍。

1 = C $\frac{3}{8}$ ↘拍号

<u>1</u>　<u>2</u>　<u>3</u>　|<u>4</u>　<u>5</u>　<u>6</u>　|<u>7</u>　<u>i</u>　‖

⑤ 6/8拍读作八六拍，表示以八分音符为一拍，每小节六拍。

167

$$1 = C \quad \frac{6}{8} \searrow 拍号$$

$$\underline{1\ 1\ 1\ 2\ 2\ 2} \mid \underline{3\ 3\ 3\ 4\ 4\ 4} \mid \underline{5\ 5\ 5\ 6\ 6\ 6} \mid \underline{7\ 7\ 7\ \dot{1}\ \dot{1}\ \dot{1}} \parallel$$

2. 单拍子

每小节只有一个强拍的拍子称为"单拍子"。单拍子包括二拍子、三拍子两种。二拍子一强一弱，三拍子一强两弱。

（●：强拍；◐：次强拍；○：弱拍）

二拍子的类型有：四二拍、二二拍、八二拍等。

$$1 = C \quad \frac{2}{4}$$

$$1 = C \quad \frac{2}{2}$$

三拍子的类型有：四三拍、八三拍等。

$$1 = C \quad \frac{3}{4}$$

$$1 = C \quad \frac{3}{8}$$

3. 复拍子

由两个或者两个以上相同的拍子组合而成的拍子称为"复拍子"。复拍子中增加了一个次强拍，常用的复拍子有四四拍与八六拍。

四四拍由两个二拍子组成，强弱规律为：强—弱—次强—弱（●—○—◐—○）。

1 = C $\dfrac{4}{4}$

1	1	1	1	1	1	1	1	1	1	1	1
强	弱	次强	弱	强	弱	次强	弱	强	弱	次强	弱
●	○	◑	○	●	○	◑	○	●	○	◑	○

八六拍由两个三拍子组成，强弱规律为：强—弱—弱—次强—弱—弱（●—○—○—◑—○—○）。

1 = C $\dfrac{6}{8}$

1 1 1	1 1 1	1 1 1	1 1 1	1 1 1	1 1 1
强 弱 弱	次强 弱 弱	强 弱 弱	次强 弱 弱	强 弱 弱	次强 弱 弱
● ○ ○	◑ ○ ○	● ○ ○	◑ ○ ○	● ○ ○	◑ ○ ○

4. 混合拍子

每小节由两种或两种以上不同的单拍子组成的拍子称为"混合拍子"。常见的混合拍子有五拍子和七拍子。根据单拍子不同的组合情况，混合拍子的组合情况也有所不同。

五拍子有两种组合形式：3+2或2+3，即每小节的节拍规律为一个三拍子加一个二拍子或者一个二拍子加一个三拍子。

五拍子的强弱关系为：

① 强—弱—弱—次强—弱（●—○—○—◑—○）；

② 强—弱—次强—弱—弱（●—○—◑—○—○）。

七拍子有三种组合方式：3+2+2、2+2+3、2+3+2。

七拍子的强弱关系为：

① 强—弱—弱—次强—弱—次强—弱（●—○—○—◑—○—◑—○）；

② 强—弱—次强—弱—次强—弱—弱（●—○—◑—○—◑—○—○）；

③ 强—弱—次强—弱—弱—次强—弱（●—○—◑—○—○—◑—○）。